U0052782

光與影的祕密

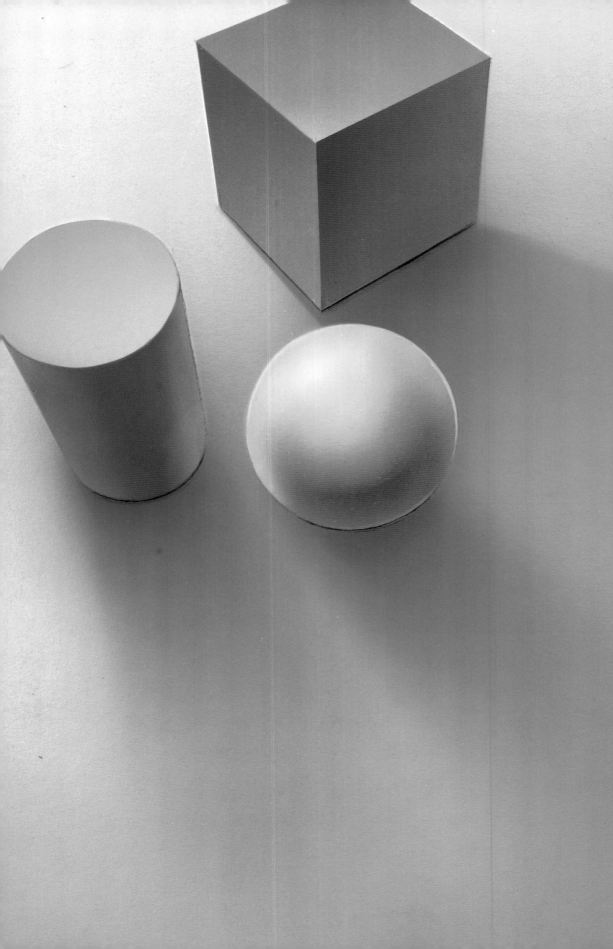

光與影的祕密

Parramón's Editorial Team 著

曾文中 譯　　　林昌德 校訂

三民書局

Luz y Sombra en Pintura by
Parramón's Editorial Team
©PARRAMÓN EDICIONES, S. A. Barcelona, Espana
World rights reserved
©SAN MIN BOOK CO., LTD. Taipei, Taiwan

目錄

前言　7

繪畫史中的光與影　9
古代藝術及中世紀的光與影　10
法蘭德斯繪畫的光與影　11
文藝復興時期的光與影　12
卡拉瓦喬的暗色調風格　13
矯飾主義與明暗法　14
浪漫主義藝術的光與影　15
印象派藝術對於光線的處理　16
現代繪畫的光與影　17

一般原則　19
光的物理及心理現象　20
光影及投影的形狀　21
光的心理現象　24
光的方向及份量　26

立體感及明暗練習　31
建立色調漸層　34
以手指進行混合　40
如何畫深黑色　44
布料的描繪：必要的技法　46

陰影的透視　53
透視的基礎　54
自然光的陰影透視　56
陰影消失點(VPS)　58
光線消失點(VPL)　59
人造光的陰影透視　60

陰影的顏色　65
物體的顏色　66
補色　67
陰影第一個顏色：藍色　68
完成圖中的實際顏色　71

一般原則的應用　73
主題及光線的方向　74
色彩派畫家的正面照明　76
側前光照明　77
明度派畫家的側光照明　78
背光與半背光照明　79
從上而下與頂點照明　80
光線的份量與性質　82

對比與氣氛　85
對比　86
白的問題　88
主題與背景　90
刻意的對比　92
氣氛　94
光線與氣氛無所不在　100

光影的實作　103
荷西・帕拉蒙運用明度派畫家技巧畫靜物畫　104
以色彩派畫家風格繪製肖像　108

銘謝　112

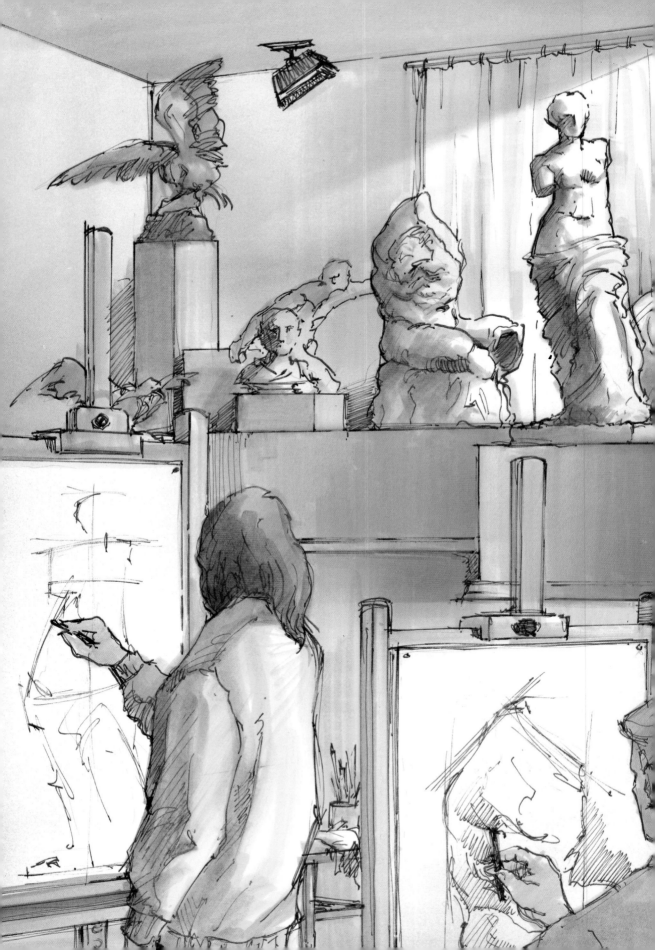

前言

圖1. 美術學校靜物畫授課情形。學生們聚精會神地觀察光影、明度、對比的效果，使用的模型是古典雕像的石膏複製品。

我要提到的這個地方如今已變成皮革倉庫了。位於卡雷阿里包(Calle Aribau)同一地點的庭院中，當時這個地方是巴塞隆納美術學院著名的分部。每天傍晚七點到九點左右，都有六十多位學生，包括筆者在內，在一列列畫架及畫板的前面就位，進行石膏雕像素描。

我們面對的是白色、冷冰冰的石膏雕像，對著維納斯的石膏像的手、腳、軀幹及塑像，全用炭條、炭鉛筆或鉛筆來進行素描。只有黑、白兩色，只有死硬的雕像。不過我不得不承認這些美術老師的作法不無道理。達文西 (Leonardo da Vinci, 1452–1519) 曾說第一項原則為輪廓，其次是體積，最後才是顏色，顯然

和這些老師持相同的看法。他說：「首先，你必須慢慢地畫，觀察那些光線會形成最大的明亮區、那些是最暗的陰影區及它們以什麼樣的比例來結合。」這些美術老師要求我們要高分通過兩次考試，畫兩年的石膏素描，才准我們開始作畫。

當然啦，一旦下課，沒有人會理會這個「愚蠢」規定。每天晚上、每個週末一回到家，我們都畫一些活生生的手啊，臉啊等素材。不過我必須承認在這些肉體的顏色之下，我們仍可看到許許多多陰影的色調，這些是我們每天在美術學院分部學來的。

本書將同時用這兩種方式：一方面，我們必須遵守這種「愚蠢」的規定，也就是要運用石膏及色調研習光影的效果，描繪並比較各種色調，習作各種灰色調及漸層，並以鉛筆補捉光影效果或手指混合黑色石墨，總之，一切皆為黑白、死板板的東西。

另一方面，我們將檢視陰影的透視法，研究物體及其陰影的顏色，了解色彩效果及光影對於藝術表現形式的影響，同時也要分析明暗畫派及色彩畫派的作畫方式，並且探討色彩對比及著色氣氛的技巧。最後，我們便要練習「活生生的素材」（如臉和手），也就是採用明暗及色彩兩個畫派的技巧，以漸進的方式來習作兩幅畫。希望讀完這本書之後，各位可以和多年前美術學院分部的學生一樣，了解肌膚色澤下面，由於光影的效果，會產生許許多多的色調。筆者也希望這兩種作畫態度的研究，對各位將有所助益。

荷西·帕拉蒙
(José M. Parramón)

有時，光影效果的藝術處理，會使某個時期的繪畫風格產生革命性的變化。例如卡拉瓦喬(Caravaggio)採用畫面明暗強烈對比的暗色調風格(tenebrist style)，對於十七世紀的畫家，如委拉斯蓋茲(Velázquez)、利貝拉(Ribera)、蘇魯巴蘭(Zurbarán)、魯本斯(Rubens)、林布蘭(Rembrandt)等畫家，產生深遠的影響。林布蘭本人也開創了另一種以對比處理為主題的畫風，也就是明暗法(chiaroscuro)，這是一種在陰影當中審視、描繪光線的方法。(下頁插圖可有效地說明此一效果，這是林布蘭所繪《淫婦圖》的局部，現藏於倫敦國家畫廊)。後來印象派畫家改變調色板中的顏色，創造出以光線為畫面主軸的風格。之後，野獸派畫家以明亮、平塗的顏色，在未使用陰影的情形下，刻畫描繪對象及背景。其實，早在兩千五百年前，埃及的早期畫家早已如此作畫，此外這種風格也反映在中世紀歐洲耶穌聖像畫 (將耶穌刻畫成審判者與統治者的畫像)畫家的風格上。過去光影效果所使用的畫風、作畫形式及色彩經歷許多改變，在以下的篇幅當中，將為各位介紹這些改變的簡史。

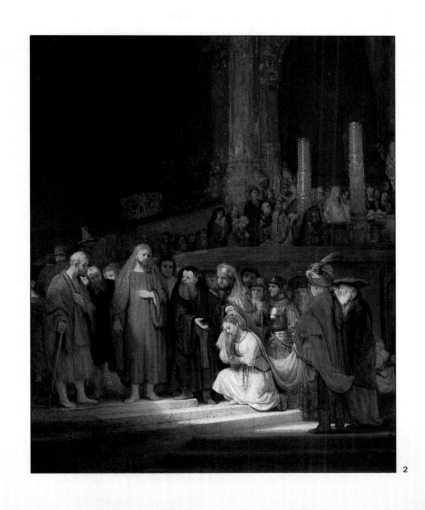

2

繪畫史中的光與影

古代藝術及中世紀的光與影

由於光影的效果，我們得以目睹並欣賞形體及色彩，因此，我們可以假定藝術家一直都忠於他們所見的真實事物，並竭力於作品當中表達光影的作用，但事實上，從整個漫長的歷史來看，畫家們卻傾向於忽略光影的效果，所呈現的人物及物體，缺乏鮮明的輪廓及立體感，十分平面。古埃及的藝術（距今約三千年）就是很好的例子。雖然埃及繪畫中的動植物有相當鮮明的輪廓，但主要的人物卻完全呈平面的狀態。古希臘、羅馬藝術（距今約二千年）中的人物，則純屬自然寫實，因此立體的效果充分展現。然而，時至中世紀，繪畫又轉變成平面、多色、具高度裝飾性的風格，且立體感已不復見。

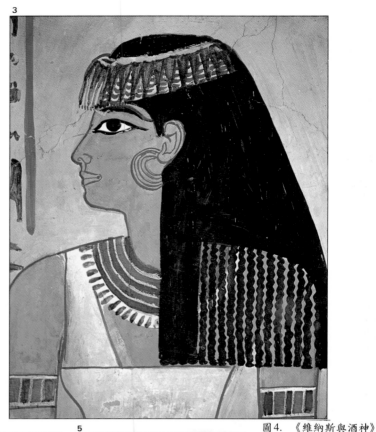

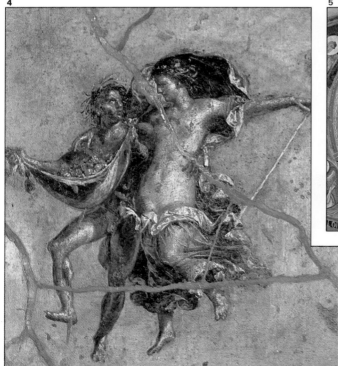

圖4. 《維納斯與酒神》(Venus and Dionysus)，那不勒斯考古博物館 (Archaeological Museum) 濕壁畫。這幅濕壁畫來自龐貝城 (Pompeii)，因此是屬於羅馬時代的畫，但其靈感顯然來自希臘。古希臘人以非常自然的方式呈現光線及陰影，文藝復興時代的畫家曾大肆模仿。

圖5. 《耶穌聖像畫》(Pantocrator) (局部)，十二世紀西班牙勒利達 (Lérida) 達忽爾 (Tahull) 聖克來蒙特教堂後殿濕壁畫。現藏於巴塞隆納加泰隆尼亞美術館。本畫看不到自然主義的光影處理，這是因為作品的訴求是永恒、超越的寫實感。這幅畫是中古時代畫家完全利用平塗的畫法及色彩畫成的。

圖2. （前頁）林布蘭，《淫婦圖》(The Adulteress) （局部），倫敦國家畫廊 (National Gallery)。

圖3. 梅利特—阿曼 (Meryt-Amon) 畫像，埃及底比斯皇陵。古埃及藝術中的畫像，採用平塗色調，完全缺乏立體感，但卻傳達出主題的魄力及超越時空的永恒之美。

法蘭德斯　繪畫的光與影

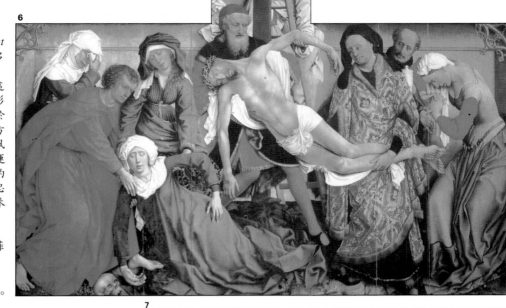

圖6.　羅吉爾‧魏登，《卸下聖體》(Descent from the Cross)，普拉多美術館(Prado Museum)，馬德里。這幅構圖以壁緣飾帶的形式呈現，由於畫家對於人物長袍的特殊處理方式，因此具有淺浮雕風格的強烈暗示。畫家運用側光照明突顯教堂的浮雕效果，同時卻仍忠於色彩應有的強度，並未導致誇張的光影效果。

圖7.　范艾克，《阿諾菲尼和他的新娘》(Arnolfini Marrage Group)，倫敦國家畫廊。由於油畫技術的改良，范艾克得以忠實地呈現作品的氣氛及光線，同時不至於減低中世紀特有的色彩強度。

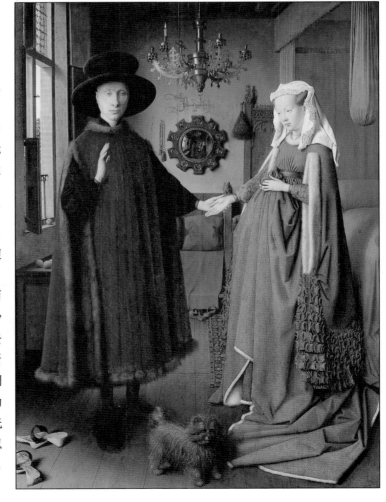

十五世紀，法蘭德斯（今比利時）誕生一種絕佳的繪畫藝術，這種偉大的創新，時間上先於輝煌的義大利文藝復興。由於這個時期成就非凡，因此通稱為「北方文藝復興」。法蘭德斯美術最具代表性的人物無疑是范艾克 (Jan van Eyck, 1390–1441)。這位畫家的貢獻是發明了油畫。這種說法是否正確我們姑且不談，但他為這種新創的技法帶來的微妙及複雜的效果，可說是震古鑠今。

由於使用油彩作畫，法蘭德斯畫家因而得以利用無與倫比的精確度呈現最微妙的光影效果。范艾克、羅吉爾‧魏登 (Rogier van der Weyden)、雨果‧葛斯 (Hugo van der Goes) 等法蘭德斯大師們的作品當中，人物一般穿著色彩豐富的長袍或荷邊罩袍，輝映於北國柔和的光線下。作品中每項細節、每個摺痕，以及玻璃、木料、毛料的每個表面的刻畫，均十分精確，立體感十足。

文藝復興時期的光與影

義大利文藝復興時期不管在風格、技法或題材上，都有著許多不可勝數的創新之處，其中處理物體光線新方法的重要性尤不容忽視。這個方法和古典藝術家們的作法可說是大同小異，文藝復興時代的藝術家執著於學習古典時期的藝術，並嘗試加以模仿。不過，文藝復興時代的藝術家追求的是更嚴格的自然寫實主義，同時在構圖上也依據透視原理作數學的構圖，而所採用的透視原理當中，所有的人物（均依古典的法則加以理想化）就像可以在真實空間中移動一樣。這個時期的藝術家必須鑽研光線的效果。達文西發現一個簡單的解決方法，他運用這個方法將人物的輪廓與背景混合以產生光線的效果，如此，明亮部分看來十分清晰、精確，陰影的部分看起來則顯得模糊、平淡，失去輪廓的準確性。這種作畫程序稱為暈塗(sfumato)，這是承襲義大利的技法，有如薄霧般蒸發的效果。這種技法十分寫實，也可達成絕佳的繪畫效果及藝術風格。

圖8. 提香(Titian)，《查理五世騎馬英姿》(*Equestrian Portrait of Charles V*)（局部），普拉多美術館，馬德里。提香是文藝復興時期最偉大的威尼斯派畫家與運用色彩的天才。與中世紀藝術消光色彩不同的是，他的作品色彩呈現物體週遭明亮的氣氛。此畫光線照亮了物體的表面，並以不同的色調豐富了布料及人物五官的特質。

圖9. 達文西，《聖安妮與聖母瑪利亞母子圖》(*Saint Anne with the Madonna and Child*)，弗羅倫斯.烏菲茲(Uffizi)美術館。達文西發明了新的具象技巧，廣為後人模仿，也就是暈塗法，將陰影的輪廓融入背景。運用這種技巧，畫家能將人物隱藏於晦暗的氣氛及模糊的光線當中，此時，人物輪廓清晰度減弱，整體構圖籠罩在陰暗的照明環境中，沒有任何突兀的對比。

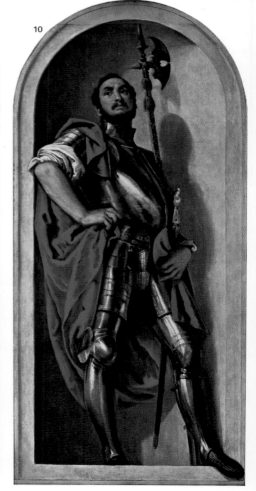

圖10. 巴沃羅·威洛尼斯(Paolo Veronese)，《聖梅納》(*San Menna*)，艾斯登斯(Estense)畫廊，摩地納(Modena)，義大利。將人物置於壁龕中，有如雕像般地作畫，是文藝復興時期常用的畫法。然而，威洛尼斯所畫的人物並不像雕刻，反而看起來都十分寫實，同時由於光線的作用，人物的浮雕效果十分明顯，使人物相對於壁龕顯得十分突出，這幅畫就是很好的例子。文藝復興的精神，鼓舞畫家去鑽研光線對於人物的作用。

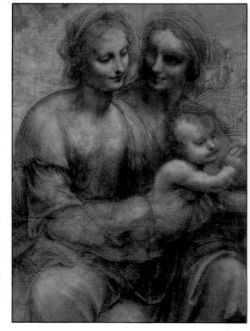

卡拉瓦喬的暗色調風格

將作畫主題沈浸於光線及氣氛當中，輔之以自然寫實的背景，是文藝復興時代到了十六世紀末期的趨勢，也導致十七世紀巴洛克運動的誕生，這個運動又稱為暗色調風格，也就是加強暗色的藝術技巧。這聽起來顯得如夢似幻，而依此技法創作的作品也具有令人讚嘆的特質，也就是光影的對比強烈，物體或人物彷彿為黑暗所吞噬，驀然間為燭光燃起的餘光所映照。這種效果極具戲劇性，十分適合宗教神蹟題材的表達。暗色調風格的創始者為卡拉瓦喬，其風格就如同其前人達文西一樣，模仿者眾。較重要的暗色調畫家有西班牙的利貝拉、蘇魯巴蘭，以及法國的德・拉突爾 (Georges de la Tour)。

圖11. 卡拉瓦喬，《聖者馬太的呼召》(The Calling of St. Matthew)，聖路奇法蘭西斯教堂，羅馬。卡拉瓦喬革命性的暗色調技巧，使光影對比的表達發揮到極致。

圖12. 德・拉突爾，《木匠聖約瑟夫》(St. Joseph as Carpenter)，巴黎羅浮宮。大師的暗色調風格具有強烈暗示的特質。

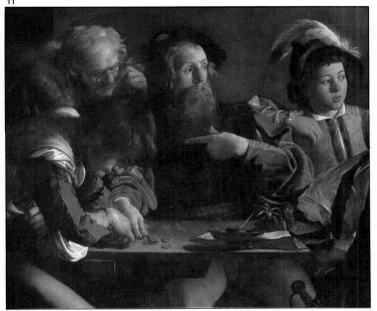

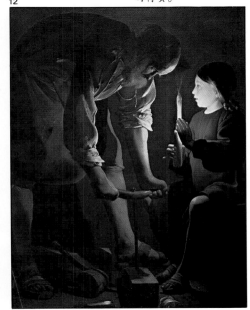

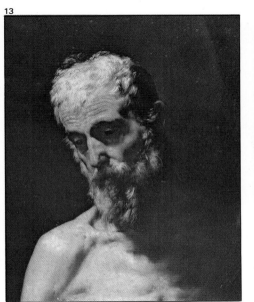

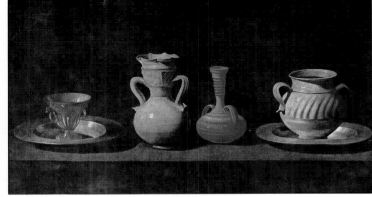

圖13. 荷西・利貝拉，《門徒聖者安德魯》(Saint Andrew the Apostle)（細部），普拉多美術館，馬德里。在這幅畫部分區域中，利貝拉使用相當原始的暗色調法，但在減弱人物表面、頭髮、皮膚皺紋等部分色調時，都十分小心。

圖14. 蘇魯巴蘭，《靜物畫》(Still Life)，普拉多美術館，馬德里。蘇魯巴蘭是專擅於修道院主題的畫家，擅長運用光影效果，使卑微的人物顯得更尊貴、脫俗。

矯飾主義與明暗法

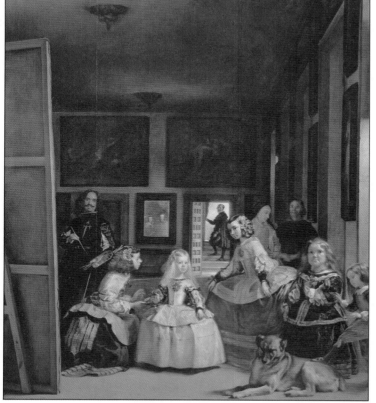

15

十六世紀末由卡拉瓦喬肇始的畫風，擴及整個歐洲，經過巴洛克藝術大師或多或少的引申修改。例如明暗法即為一例，所謂明暗法係指運用大面積的光影進行構圖。例如，委拉斯蓋茲(1599-1660)早期的作品當中，可以看到許多暗色調風格自然寫實主義的影子，而這種暗色調風格的自然寫實主義之後則朝近似印象主義、較為光亮的技法演變，只不過在演變的過程中，從未偏離暗色調畫派的畫風。魯本斯(1577-1640)使用明暗法來表達形體激動的感受。然而最具原創性的巴洛克畫家首推荷蘭的林布蘭(1606-1669)。其作品中光影的漸層十分溫和，濃郁的金黃色光線，彷彿有形，不但未能照亮主題，反像是將主題「淹沒」。這些畫家依自己的感受來運用明暗法，均有不凡的成就。

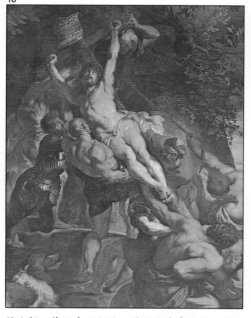

16

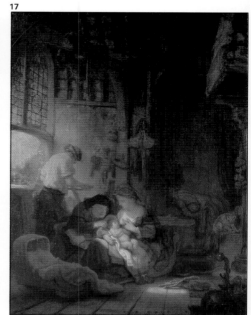

17

圖15. 委拉斯蓋茲，《侍女》(Las Meninas)，普拉多美術館，馬德里。這幅是藝術史上最受推崇的作品，這幅極複雜的作品中充滿了匠心獨運的細節，包括極為自然的光線效果。

圖16. 魯本斯，《十字架升起三聯畫》(Triptych of the Ascension from the Cross)，聖母院大教堂(Cathedral of Notre-Dame)，安比瑞斯(Amberes)。魯本斯可說是精於表達人物體積感的大師，作品中人物的肌肉由於光線明暗對比的特殊效果，若隱若現。他同時也是巴洛克活力風格的代表人物。他的作品當中，光線和陰影以豐富、突發奇想的節奏分佈在畫布上。

圖17. 林布蘭，《神聖家庭》(The Holy Family)，巴黎羅浮宮。林布蘭的光線具有豐富的特質，我們幾乎可以說，光線的質感就像是成熟的金黃色麥穗一般。

浪漫主義藝術的光與影

十九世紀初有兩種相對立的趨勢並存：一種是嚴肅、有秩序的新古典主義，另一種則為狂暴、狂熱的浪漫主義。

新古典主義主要以查克 — 路易 · 大衛 (Jacques-Louis David) 及其門人安格爾 (Ingres) 為代表，遵循古典時期形式導向的藝術。而以哥雅(Goya)為先驅，德拉克洛瓦 (Delacroix) 為倡導者的浪漫主義，對於藝術則採取較為狂放、富於想像的立場，不受限於任何原則。這個畫派使用明亮、漫射的光線，來和明暗法的自由運用有所區別。

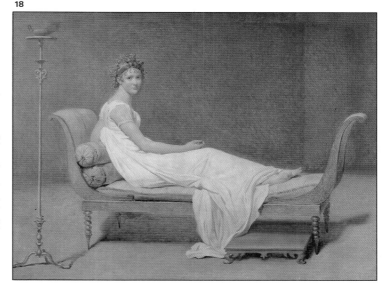
18

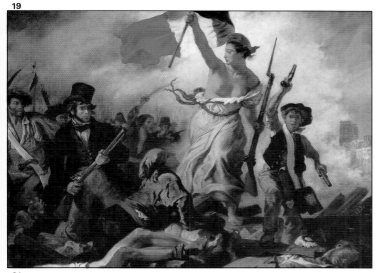
19

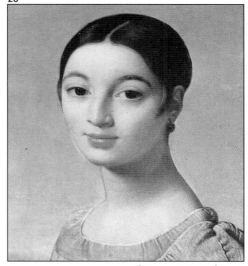
20

21

圖18. 查克路易·大衛，《華卡蜜拉夫人》(*Madame Récamier*)，巴黎羅浮宮。捍衛古典文明的理想可以從新古典主義者的作品中尋獲。例如像大衛，他不只繼承了古典風格，同時將類似刻畫羅馬帝國生活的主旨畫了出來。

圖19. 德拉克洛瓦，《自由領導人民前進》(*Liberty Guiding the People*)，巴黎羅浮宮。經過適當的狂熱處理，刻畫出法國大革命。

圖20. 安格爾，《莉芙爾小姐畫像》(*Portrait of Mademoiselle Rivière*) (局部)，巴黎羅浮宮。畫中沒有突兀的陰影或明暗對照效果。

圖21. 哥雅，《黑色繪畫》(*The Black Paintings*) (隱居於「聾人之屋」(Quinta del Sordo)的作品)，普拉多美術館，馬德里。

印象派藝術對於光線的處理

印象主義的發展，為繪畫帶來革命性的發展。我們都知道，文藝復興時代的畫家採用將陰影顏色加深的公式創造更寫實的作品。十九世紀時，有一群年輕畫家認為這套公式過於傳統，而希望不受學院教條的限制，來表達真實的自然。諸如英國的泰納 (Turner) 等少數畫家開始孤軍奮鬥，踏上這條新的途徑，然而直到十九世紀中葉，諸如莫內 (Monet)、畢沙羅 (Pissarro)、雷諾瓦 (Renoir)、塞尚 (Cézanne) 等畫家才走出畫室到戶外作畫，發現戶外氣氛 (en plein air) 這個原

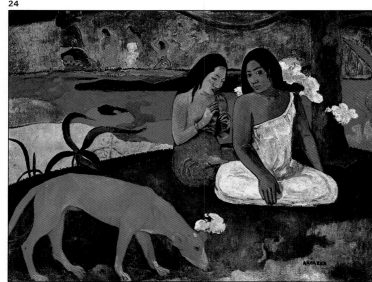

(Gauguin) 等藝術家從印象派畫家中得到啟發，重新採用畫壇棄之已久的明亮、生動色彩風格。

理，原來陰影也可以是淺淡且富於色彩變化的，風景畫中每個物體都由許多色調所構成，這主要是因為其他物體反射的交織結果所致。這個道理當時並不被了解，有一位畫評家就曾批評雷諾瓦一幅裸體畫說：「這個婦人的軀幹不該是充滿腐屍青紫色斑點的肉堆。」印象派畫家當時受到許多這類的攻訐，但最後，他們清新、豐富的色彩觀終於為大眾接受。十九世紀末葉時，諸如高更

圖22. 泰納，《聖喬治·馬吉歐爾》(St. Giorgio Maggiore)，倫敦大英博物館。泰納是印象派的真正先驅。他的風景畫中許多明亮部分和反光，都是由陽光的照明效果所產生，由於他對於風景畫有這種獨到的觀察，他的風格可說比當時的畫家進步了二十年以上。

圖23. 雷諾瓦，《陽光下的裸女》(Nude Girl in Sunlight)，巴黎羅浮宮。這幅不朽的作品說明了印象派所帶來的革命。畫筆輕描淡寫的處理，捕捉了飽滿的陽光，也賦與肌肉各種精采的色調。同時，光影的效果也不再只是明暗的對比，而是鮮明顏色間的對比。

圖24. 高更，《欣喜》(Arearea)，巴黎奧塞美術館。高更曾到波里尼西亞尋找原始、純淨的美術風格，但是在開始使用純淨的色彩之前，他早已學到印象派的方法。他無意模仿光線的效果，而是使用強烈的對比來突顯光線。

現代繪畫的光與影

印象主義的勝利，為藝術家在處理光線及色彩時帶來空前的自由。後期印象主義畫家牟利斯・德尼(Maurice Denis)於十九世紀末葉時宣稱：「除了風景畫及戰爭畫之外，所謂繪畫，基本上為依特定順序組合的顏色所覆蓋的平面。」此後，畫家的標語就變成「處理顏色、輪廓、光影時應享有完全的自由。」二十世紀初，野獸派畫家烏拉曼克(Vlaminck)以大膽的風格處理顏色，創造出強烈的對比及炫目的光線。烏拉曼克是表現主義者，喜愛強烈、原始的感覺。

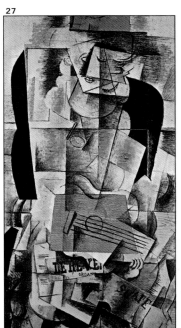

1907年，畢卡索(Pablo Picasso)開創了立體派。野獸派的著眼點為色彩，相形之下，立體派則從輪廓下手，將物體分割成不同的平面，加以延伸以涵蓋整個畫面。布拉克(Braque)所繪製的作品，由許多類似比例尺的平面構成，同時所運用的不是自然的光線，而是奇幻的萬花筒。杜象(Duchamp)的作品也有相同的特點，他畫的人物，讓人想起由金屬板組成的機器人，移動時發出金鐵交鳴的巨響。

本世紀的繪畫，已然形成與自然無關的創作，有自己的法則，並創造自己的光影。

圖25. 莫利斯・烏拉曼克，《紅樹山水》(*Landscape with Red Trees*)，巴黎龐畢度中心(Pompidou Centre)。烏拉曼克是野獸派畫家，強調強烈色彩的表達強度。在這種風格的作品中，顏色獨立於現實之外，同時光線係透過這些強烈的對比而呈現。

圖26. 杜象，《下樓梯的裸女》(*Nude Descending a Staircase*)，費城美術館(Philadelphia Museum)。此畫人物的體積簡化成重疊的色彩平面，以突顯動感。

圖27. 左治・布拉克(George Braqe)，《吉他女郎》(*Girl with Guitar*)，巴黎現代美術館(Modern Art Museum)。布拉克在此畫使用的立體派風格，將著色紙張黏貼在畫布上，產生幾分傳統圖畫的照明效果。

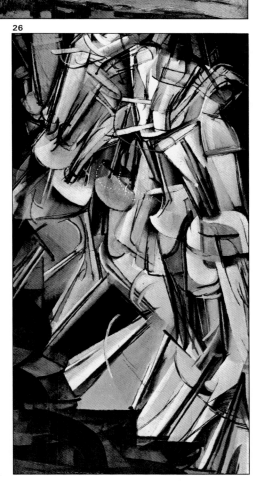

在本章當中，我們將探討光影的基本原則，包括光的物理及心理現象、光的類型、真實及投射的陰影、影響陰影形狀的因素、反射光，以及光的方向、份量及特質。例如，光源置於描繪對象或主題的正面時，就顯得平板，無法產生光影的效果，因為正面的照明會消除體積感。影響所及，物體的形狀即為其顏色所突顯。這個原則常為後期印象派畫家所採用，而野獸派運用的頻率則更高，作畫時無須利用光影的效果，可以透過平塗的顏色造就物體的形狀。這個道理各位可能早就明白了，但我們仍應花點篇幅摘要說明其他光影的現象，請參考本章以下的內容。

一 般 原 則

光的物理及心理現象

光線關於描繪對象及照明有兩大基本現象，即為物理及心理的現象。

> 在物理現象方面，有了光，我們才得以察覺物體的輪廓及大小。
> 在心理現象方面，光線是一種珍貴的表現方式。

物體所接受的光線會告訴我們：它的形狀是扁平的、曲線的、球狀的或是凹狀的。光線顯露出描繪對象所有的物理特質，經由與其他物體的比較，展現其尺寸及比例。

此外，描繪對象可以表達快樂、悲傷、不安、平靜及其他情緒，端視描繪對象的照明狀況而定，例如光線是否太刺眼、太強、太亮，是否柔和、單調或冷淡等，另外還需與其他因素相配合才行。

光的物理現象

光的類型

我們在素描或繪畫中使用兩種光線，分別為：

1. 自然光：如太陽光、月光。
2. 人造光：如電燈、煤氣燈、蠟燭等的照明。

這些光源可以分開或組合使用。以後者而言，我們可以說描繪對象由基本光及其他輔助光源予以照明。例如，我們將描繪對象置於窗戶旁，使其可以直接受到陽光的照射（亦即基本光源），然後使用反光屏或電子光（輔助光源），可以使陰影部分變得更為柔和。

29
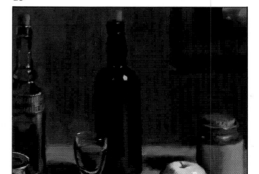

30

31
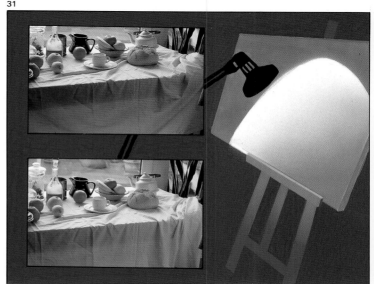

圖29. 照明可加強物體的物質特性。

圖30. 哥雅，《五月三日處決》(Executions on May Third)，普拉多美術館，馬德里。照明也是一項表達的要素，這幅作品即為明證。

圖31. 運用反光屏可以輕易得到輔助照明的效果。

光影及投影的形狀

光與影

照明描繪對象時,其背光面的顏色最深。同時,受光的物體會將陰影投射於置放該物體的平面。我們修改受光物體旁的平面輪廓時,可以改變這種第二個陰影的形狀(請參照圖32)。

所產生的陰影當中,第一個陰影為**實影**。第二個投射於平面的陰影,則稱為投影。

投影會再現受光物體的輪廓。一般而言,這種陰影形狀與描繪對象實物剪影不完全一樣,而在寬度及長度方面似乎產生變形,主要是由於光源及受光物體的相對位置所致。

現在,我們來思考這個道理。不論我們是在戶外速寫或作畫,或是不運用實物作畫時,我們都必須了解這個道理,並謹記在心。由於地球繞著太陽公轉因此太陽產生的陰影也會移動。所以你在日正當中開始畫風景畫,畫完時可能已經下午五點了,那時太陽的位置較低。毫無疑問的是,陰影的形狀在這五個小時之間會不斷變化。

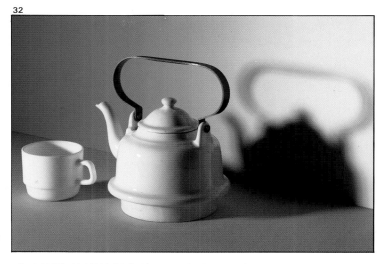

當光源位於描繪對象的正上方時,所產生的投影短而小,但當光源偏移至一側時,陰影就會變長。想像一下,一棵樹在正午的太陽底下,和黃昏時太陽完全隱沒於地平線的情形比較之下,有何不同?

圖32. 這幅圖中,我們可以看到實影,也就是在物體本身形成的陰影,另外還有投影,也就是物體在它們之後的重直平面上形成的陰影。

圖33和34. 光源的位置會影響陰影的形狀,特別是投影的形狀。正午的太陽將陰影集中在樹下,而清晨或黃昏的時候,陰影長度則增加許多。

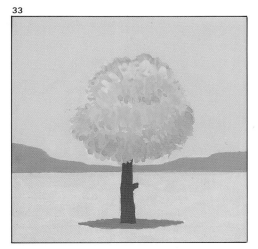

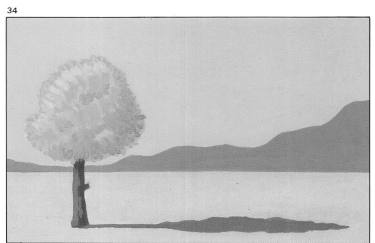

影響投影形狀的其他因素

光線類型

理論上，太陽光和燈光的傳導方式相同，都是呈一直線，自光源處輻射而出。但自然光是從極為遙遠的距離外照射到我們，比人造光照射的距離要遠得多。太陽位於描繪對象數百萬英里以外，而燈光則可能僅置於距描繪對象數碼而已。了解這個情形之後，我們再從實際的觀點探究事理，我們可以作以下的結論：

1. 自然光傳導時呈平行線狀（如圖35）。
2. 人造光傳導時呈輻射狀（如圖36）。

基於這個道理，投射陰影的形狀將因自然或人造光源而有所不同。

觀察角度

我們從不同的角度觀看描繪對象時，可以了解陰影的形狀受到透視的影響，一般稱為陰影透視(perspective of shadow)。在本頁底部各位可以看到相同景物從不同角度繪製的結果。第一張圖（圖37）的角度取自描繪對象上方，我們看到陰影幾乎呈扁平狀，不受到前縮現象(foreshortening)的影響。而第二張圖(圖38)，我們觀看的角度接近置放描繪對象的平面，此時，陰影由於前縮現象的影響，會相對縮小，最後趨於一直線。

圖35和36. 陰影的輪廓取決於光線的種類。如果是自然光，則以平行線條延伸；如果是人造光，則呈輻射狀放射。

圖37和38. 觀看的角度也會影響陰影的形狀。這些插圖的模型及照明方式相同，但由於我們觀看的角度不同，對於陰影的感受也截然不同。

35
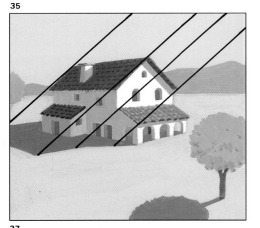

36
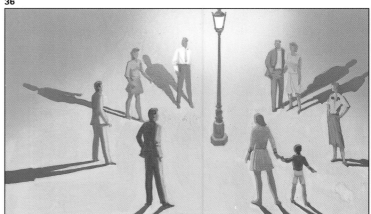

37

38
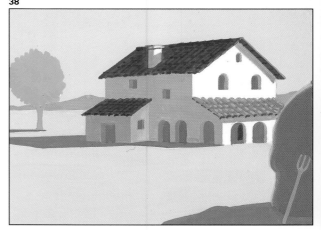

反射光

比方說你在家中正想作人物寫生，也找到一位朋友願意充當模特兒。這時，你已想好模特兒預定坐的位置，你向她說：「到這裏來，坐在窗戶旁。」

按照計劃，你要用暗色的背景，正因為如此，你當然早就告訴她穿白色的短衫，因為你盤算：她那咖啡色的秀髮，搭配白色的短衫，此時暗色的背景將可突顯她曼妙的姿態，你向她說這幅畫一定很棒，她很開心。後來你知道這樣行不通，因為略偏一側的正面照明方式，使人物的右手邊（她的左側）顯得太暗，完全沒入背景當中。模特兒位於陰影處的側臉、肩膀及手臂都看不清楚，而她的秀髮我們也幾乎無法辨認（如圖39）。

而你是位知道變通的畫家，你曾看過攝影師利用反光屏或白色的面板消除陰影，所以你馬上在畫室找了塊有框的畫布（事實上，只要白面的都行），然後放在模特兒產生陰影的那邊。如此，在陰影盡頭就產生額外的光線。在圖40中我們可以看到反射光。所以，你就高高興興地開始作畫了。

反射光有助於我們察覺物體的形狀，可以加強立體感。反射光存在於所有真實陰影中，但在戶外或日照良好地區，反射光的強度會相對增加。

待會兒，回過頭來探討在繪畫時或素描時使用反光屏的概念，同時基本光作為描繪對象主要照明的角色，我們也要探討其重要性。這裏要補充說明的是，輔助光絕不可喧賓奪主，損及基本光所扮演的角色。

圖39和40. 反射光是一種輔助光，可以間接照亮模特兒陰影的部分。實際上，反射光幾乎無所不在，只是程度不同罷了，不過藝術家可以用圖40的反光屏創造反光的效果。反光大幅改變了模特兒的臉部外觀，請注意看。

39

40

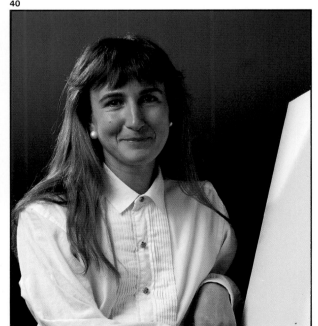

光的心理現象

各位應該還記得我們稍早提到光線的心理特質，提供藝術家十分珍貴的表達要素。現在，我們就一起來探討光的心理原則，有三個要素使我們得以利用光線表達自我，亦即：

<center>光的方向</center>
<center>光的份量</center>
<center>光的性質</center>

專業藝術家使用這三個要素處理物體的形狀，使之流露作品所欲傳達的訊息，並加以建構作品，分配明亮及陰影部分，使作品成為和諧、優美的整體。

現在我們一起逐一研究這些原則，以了解並擴展這些可能的變化，首先我們看：

光的方向

光可以自描繪對象的上方往下、下方往上、從側面、正面或背面照射。每個照明的角度都有個技術的名稱，均以不同的方式表達立體感。

正面光照明

光線打在描繪對象的正面，如此陰影基本上藏到描繪對象後方。因而立體感不佳，深度感較弱。物體基本上藉自身的顏色來突顯（圖41）。

側前光照明

光線以45度角打在描繪對象身上，創造出絕佳的立體及深度感。這種方式最常

圖41. 正面光照明：描繪對象幾乎沒有任何陰影。這種照明方式適合用於突顯色彩。

圖42. 側前光照明：你可以看到用於突顯體積、形體的典型照明方式。這是一種紀錄形式的照明方式。

41

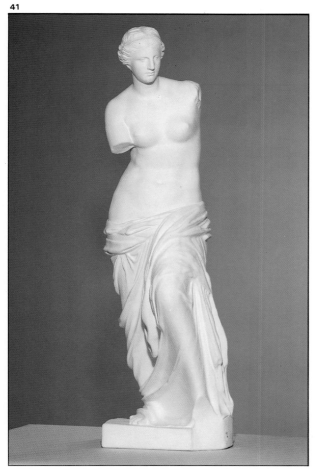

42

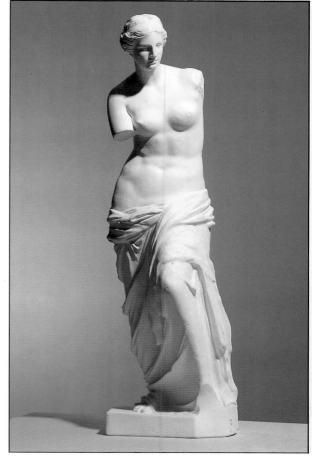

用來展現描繪對象的形狀、外觀及面貌（圖42）。

側光照明

光線從描繪對象某側，照在描繪對象身上，使另一側呈陰影狀。此時，投影創造出立體及深度感。不過，應該注意的是，這種照明方法並不常使用（圖43）。

半背光及背光照明

無論是那種情形，光線自描繪對象後方照射，使描繪對象部分區域於藝術家眼中呈陰影狀。描繪對象輪廓的線條呈光環狀。背光會減損立體感，但深度感則不受影響，因為距離的氣氛，反而會增加深度，這個道理在這種照明方式中尤為明顯（圖44）。

上方照明

這種照明的方式形成較長的實影，雖然會使描繪對象的五官顯得較為模糊，但卻可增加立體感。這種照明方式並不常用（圖45，下頁）。

下方照明

這種照明方式也會形成較長、向上延伸的陰影，產生虛幻、想像的立體感。這種照明方式只有在特殊效果時使用（圖46，下頁）。

圖43. 側光照明：從描繪對象一側照亮描繪對象的技巧，可以強烈地突顯輪廓、體積。

圖44. 半背光照明：從後方照亮描繪對象，可以產生光暈的效果，突顯描繪對象的輪廓。背光照明應輔以較柔和的正面照明，以減低對比。

43

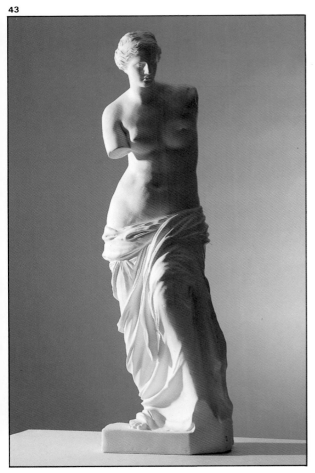

44

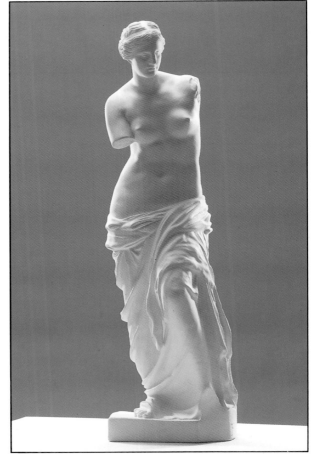

光的方向及份量

光的方向及立體感的形成

所謂塑造立體感，就是運用特定光源、對比、色彩及透視法，創造出三度空間的幻覺。

我們這裏探討的是特定的影像，而前述方法結合起來若使形狀的立體感、物體的間距等事項達到完美的安排，那麼這些影像的立體感就臻於理想。

當然，光的方向是達成這種效果的決定因素。藝術家必須分析最適當的照明角度，以取得最佳的立體效果。不過，在畫家作品中要傳達的訊息方面，仍有另一個重要因素。

光的份量

光線可能很微弱，也可能很充足，或普通。

以上每一種情形，在塑造主題時都有不同的特點，每項特點在作品訊息傳達上，都會產生不同的可能性。

例如，光線微弱時，反射光就無法運用，同時會產生深邃、幾乎無法穿透的陰影。另一方面，光線太強會產生強光及反光，其強度幾乎和照明光線相當，會因而減少立體感。無論如何，光的份量影響影像的對比，同時也會改變明暗對比。

所謂「對比」，是指透過兩種不同色調相比較的效果。運用淡、中、深的色調組合，可以產生包括許多微妙色調在內的不同程度對比。明暗對比即明暗的組

圖45. 由上而下照明：由上而下的照明很少使用，因為會加長陰影。不過，在上方以45度角的角度使用漫射光源，可以產生典型頂點照明的效果，畫家於畫室作畫時會予以採用。

圖46. 由下而上照明：這種照明方式只在特殊情形下使用，主要用於表達特定的想法或情緒，通常屬於戲劇性的表達方式。

45

46

合，也就是一種讓整幅畫的光線「躍然紙上」的藝術，即使最暗的地方也難掩其光芒，同時，也考慮到人物或物體之間的距離（如圖47）。義大利藝術家朗契提(J. Ronchetti)曾作以下說明，堪為明暗對比技巧的最佳註腳：

「即使是陰影，也不會全然無光。」
對比及明暗對比這兩方面，待會兒本書再作進一步的探討，而光的表達仍有第三個要素，前兩者和這要素，可說是息息相關，密不可分，這個要素也就是：光的性質。

48

圖47. 林布蘭，《淫婦圖》（細部），倫敦國家畫廊。這幅作品是典型「影中有光」的範例，也就是這位著名的藝術大師所發明的明度對比法。

圖48. 為了畫維納斯，我選用側前光照明的方式，非常適合突顯描繪對象的輪廓。

47

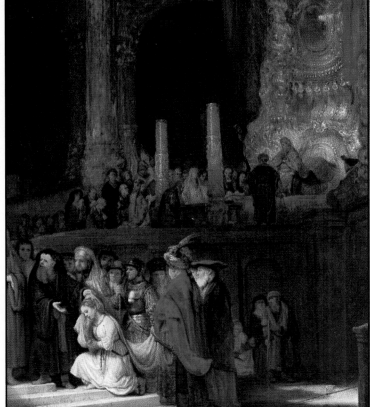

光的性質

光的性質

所謂光的性質,是指在照明柔和或刺眼、強或弱的情形下, 我們在描繪對象上所看到的對比、明暗對比、明度等現象的變化。為進一步了解這些變化, 我們必須區分兩種照明的方式, 亦即: **直射照明及漫射照明**。

直射照明

聚光燈內或反光屏上的一般燈泡, 光線多集中在描繪對象上, 這是直射照明的典型範例。

產生鮮明的對比, 是這種光線主要的性質。這種照明會沿著明亮的強光形成長條的陰影,而強光區會反射照射的光線,形成強而有力的效果。作品傳達的訊息因而富戲劇效果, 或產生悲壯的氣氛。這種照明光源, 除了螢光以外, 包括所有人造光。自然光透過小窗照射於描繪對象上時, 也具備直射照明的特點, 顯現強烈的對比, 除此之外, 明暗對比幾乎完全不存在。比方說, 太陽光經過窗戶透入一個大房間內照在描繪對象上, 就可以看到這個現象, 這是因為牆壁的反光不強, 無法使模型明亮及陰影部分的強烈對比趨於柔和的緣故。

圖49和50. 以人造光或陽光直接照射在描繪對象上的直射照明, 可以產生強烈的陰影, 並和光線部分形成強烈對比, 在特定主題的繪畫上可以創造出趣味盎然的效果。

49

50

漫射照明

想想看陰天時風景承受照明的情形。這時照射在物體上的光線較為柔和、一致，沒有強烈的對比。這就叫做漫射照明。漫射照明的主要特點是明亮及陰暗部分的漸層較為柔和。描繪對象的陰影可能較為濃密或清淡，依照射光線的性質而定，但無論如何，都具有柔和的整體效果。明亮部分因看不到直射照明的鮮明程度，所以產生較為和諧的效果，而對比現象看起來也較為正常。

這種照明的光源包括陰天時的自然光，或受到烏雲局部遮蔽的太陽光，另外還有晴天穿透窗戶射入的光線（非太陽直接照射的光線，我們也可以稱為間接陽光）、間接人造光、螢光，以及其他具柔和、漫射特質的光源。

圖51和52. 穿透窗戶的漫射光或陰天的陽光，可以產生頂點照明的效果，這是一種柔和的照明方式，幾乎不會產生任何對比，適用於畫室靜物畫及人物畫，以及特定戶外主題（以雨天為例）。

51

52

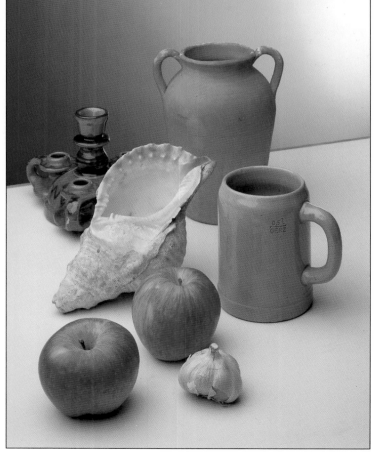

安格爾曾經告訴學生：「打素描稿時亦即在作畫。」這個著名的原則也可適用為本章的標題，因為在本章當中，我們將探討畫強光及陰影的方法，還要介紹立體感塑造、明度及其他技巧，以提昇我們整體的繪畫能力。我們也要探究各種基本形狀的架構和結構，同時，也要看看如何僅運用一支鉛筆，畫出長袍或布料。我們也要為作畫的主題創造出輪廓和立體感，並研究陰影及漸層的一般原則。最後，我們要探討完成許多色調的方法及原則，並練習用手指及紙擦筆進行混合。可以這麼說吧！我們要來實踐「作畫前必須先會打素描稿」的「愚蠢」原則。

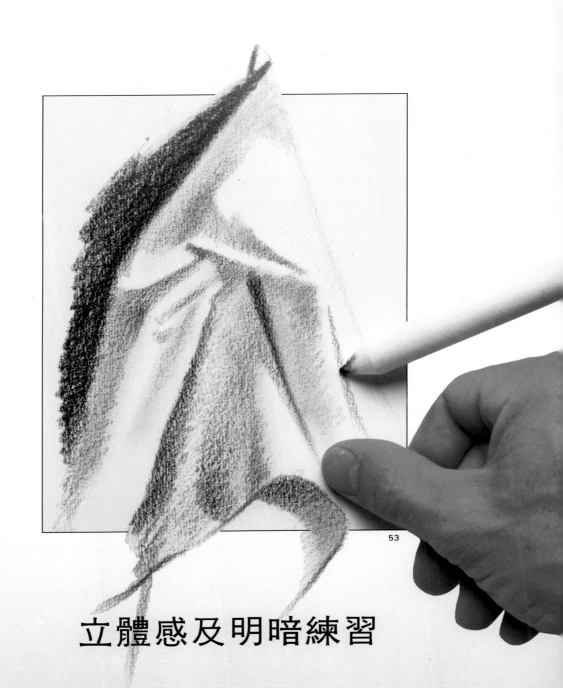

53

立體感及明暗練習

明度

假使你能精確計算並畫出描繪對象的比例及尺寸，而同時能精確地再現出構成形狀的各種色調的話，那麼你可以自詡已經明白繪圖的箇中三昧了。

我並不是說第一項比較容易，但至少比較容易用來評估各位的進步程度。另一方面，畫光影時出了問題，比較不容易察覺。關於圖畫中的對比、明暗、陰影、強光及反光等特質，外行人根本不敢妄加評論。不過，若這些要素配置得當，他們倒是可以欣賞作品的藝術價值。這是因為立體感、深度感、肖似程度及所有藝術要素都仰賴光影的處理，才能正確呈現。

專業藝術家知道每個色調正確亮度的畫法，能正確地處理色調間的關係，也能注意到整體色調的平衡。這在我們這一行有個術語，就是：

明度的表現方法

明度就是色調，不同的色調有不同的亮度。請記住這個定義，再讀一遍！接著我們先探討理論，再進行實作。我們要使用一般的正方體和紙板製作的圓柱體，這些你可以自己做，很容易的！

本頁圖54當中，各位可以看到註明尺寸的圖樣，說明製作正方體和圓柱體所需的形狀及尺寸。材料請用較厚的白紙或薄卡紙，請注意圓柱體有一面的圓形沒畫出來。各位可以將標有「圓柱體」的部分剪下，作成圓柱體。

圖54. 畫有格子的白色紙板，可以做成正方體及圓柱體模型。圖形中註明了尺寸，各位只須依虛線的指示摺成物體，將標示A的部分黏貼起來即可。

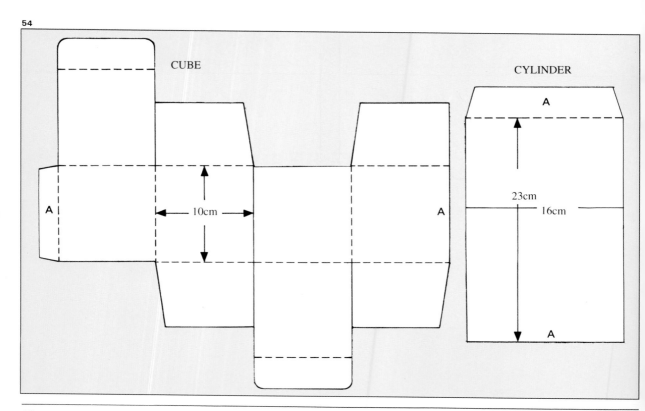

54

CUBE

CYLINDER

A

A

10cm

A

A

23cm

16cm

A

55

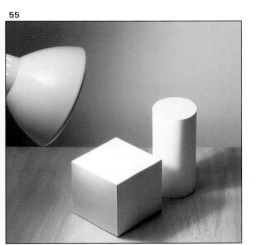

56

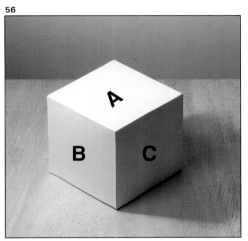

圖55. 請注意照亮這
兩個基本形狀的檯燈位
置。

圖56. 正方體運用這
種照明方式,依圖示的
位置放置,只有少數明
確的明亮部分。

圖57. 圓柱體置於正
方體旁時,陰影及色調
的明度更形複雜、更具
變化。

假定各位的正方體和圓柱體都製作完畢
了。現在,請將它們放在你面前的工作
檯上,用檯燈照射,如圖55所示。好了
沒? 現在先把圓柱體放到一邊,因為我
們首先要研究的是正方體。

各位在圖56當中可以看到正方體,光源
來自上方,我們看到有一面受到光線強
烈照射(明度A:白色),另一面亮度較
低(明度B:淺灰色),背面則為陰影面
(明度C:深灰色)。這三種色調十分具
體、簡單,很容易比較。

現在,請把圓柱體放在正方體旁邊,如
圖57所示。請研究它所產生的光影效果。
(這個時候,專業藝術家會先暫停一
下,思索這個描繪對象,研究它的結構、
高度、寬度、明度及對比。) 但現在,
我們先將重點放在正方體和圓柱體結構
的色調變化。

這比較複雜一些,不是嗎? 現在,我們
不能再以正方體的平面為基準,無法再
輕易地將色調作區分及分類。我們現在
看到的是圓柱體產生的色調漸層,還有

57

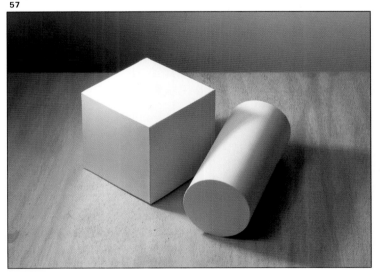

實影邊緣有反光的現象,同時正方體也
投影於圓柱體上,另外還有一、二、三、
四……許多不同的色調,這些色調有時
十分接近,有時則大不相同。

那麼,在這麼廣泛、複雜的色調範圍內,
專業藝術家是如何正確處理相對色調的
呢?

建立色調漸層

以下的原則一般均可適用於素描及繪畫，因為各位都知道球體和圓柱體是存在於許許多多物體的基本形體。（人物是一個很好的例子，我們的手、腳、軀幹、頭等部位都有圓柱體及球體的形體。）

畫這種漸層時，首先要研究陰影的起點和終點、反光涵蓋的空間、受光區域，此外，若強光存在，也要了解它的位置。接著，我們將彎曲的面分成不同的平面，每個平面都賦予於模型中顯現的色調。要賦予這種色調，我們必須觀察每個陰影的起點和終點、明暗之處等（圖58）。現在，我們可以將漸層區分為圖解的形式，如圖58所示，不過這並不是正常的作法。相反地，我們一般都輕輕地畫漸層，避免色調間過於突然的漸層，如此，我們才能輕易地混合不同的色調，達成理想的漸層效果。

最後，直射照明及漫射照明在球體和圓柱體上會形成不同的漸層效果，請注意觀察，在直射照明的情形中，光影的對比很明顯，主要是由於漸層間的落差很大所致，而在漫射照明的情形中，光影的漸層較為緩和，同時光點的部分最多，而且全為白色（圖60、61）。

圖58和59. 漸層由一系列逐漸加強的區域所構成，請記住反光的效果（圖58）。不過這些筆畫必須自然，因為機械性的陰影會產生矯飾的效果，就如法國人所說的：畫過頭了！美過頭了！

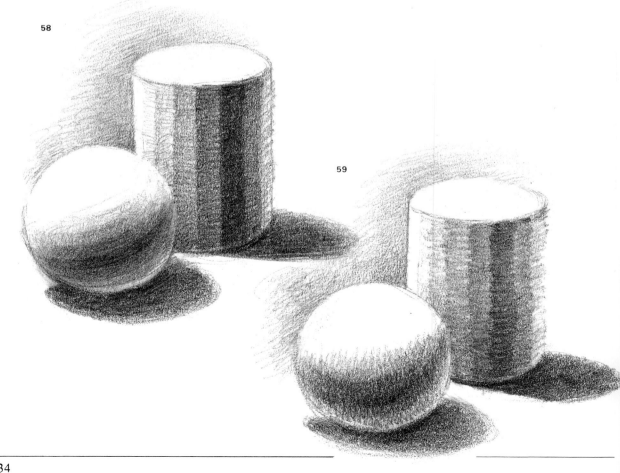

58

59

素描筆法的指引

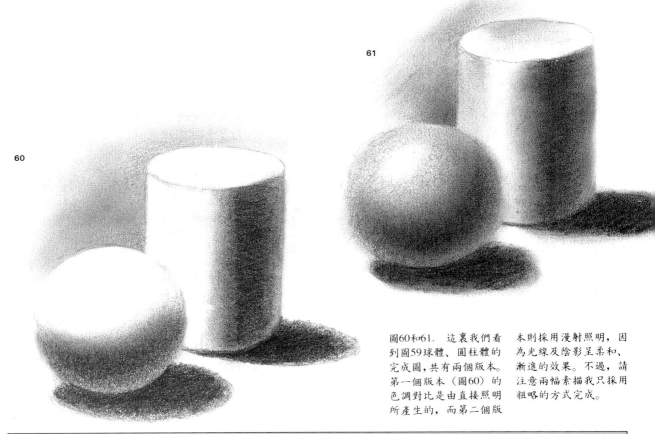

圖60和61. 這裏我們看到圖59球體、圓柱體的完成圖，共有兩個版本。第一個版本（圖60）的色調對比是由直接照明所產生的，而第二個版本則採用漫射照明，因為光線及陰影呈柔和、漸進的效果。不過，請注意兩幅素描我只採用粗略的方式完成。

線條必須在模型形體的範圍之內

你用鉛筆作畫也好，用擦筆(stump)、手指、畫筆作畫都好，所有的筆畫或混合都必須包在輪廓以內。要想像輪廓呈三度空間，擺設的方式必須適當，以利捕捉浮雕的效果。

此時無須遵守嚴格的原則，但我們可以

這麼說，一般而言，作品中應遵循以下原則：

a) 畫圓柱形物體時，要朝環狀的方向來畫。

b) 畫球形時，要朝球形的方向來畫(圖62)。

營造明度及立體的方法

在我們賦予描繪對象的明度時，最重要的原則就是比較。

比較

沒錯，就是比較。我們應該不斷重覆運用這個原則，因為我們描繪時都會不斷地作比較。比較要靠觀察來進行，把我們所有的注意力放在特定的明度上，直到色調的記憶變得十分深刻為止，以便和其他的色調相比較。

現在，我們來談談光線的畫法，我們必須記住有助於我們作比較的一些原則。

原則一：觀察光線，並且一開始就要畫出來。

（我們提到光線時，也就是指陰影，因為陰影不過是光線照不到的部分罷了！）

從現在起，每當各位作畫時，請試著將週遭的物體當作光線構成的無數平面。請不要再用你過去以直線的方式觀看物體，不要再把物體當成線條的組合。因為事實並非如此。

作畫時，要隨時記住，物體的形狀是由一片片的區域及陰影區域構成，在許多情況下，區域間的界線並不明確，就如同我們剛才看到的圓柱體或球體。

最理想的情形是立即以灰色系及漸層作畫，而不使用參考線。那麼，我們就真的是在畫呈現於我們面前的：光線。

這並非辦不到，我本人就曾經嘗試畫活生生的裸體畫來鑽研立體感的技巧。這當然十分困難，同時在這個階段也不值得鼓勵。不過，各位在面對這種理想作畫方法時，不妨先從觀察光線著手，嘗試用類似的方法，以較少的線條作畫。各位可以在開始作畫時，就練習觀察光線，刻畫光線。了解這個原則之後，現在我們可以試著畫我們眼前的正方體和圓柱體，請和我一起開始：

（圖63和64）鉛筆、圖畫紙……都有了，好！我現在開始！先觀察並比較尺寸及比例。我看看：它的高度、寬度是……我畫出輪廓，並加以調整，這條線稍微超過了，另一條線……好了！各位看到沒有？這是一種直覺！我還沒畫圓柱體之前，我的鉛筆已經把正方體的陰影部分畫好了。

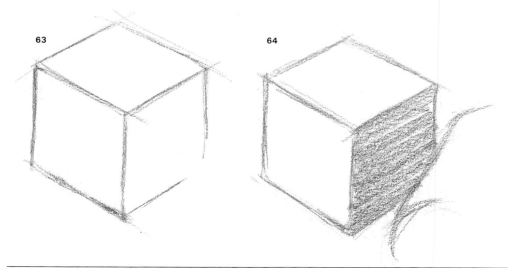

63

64

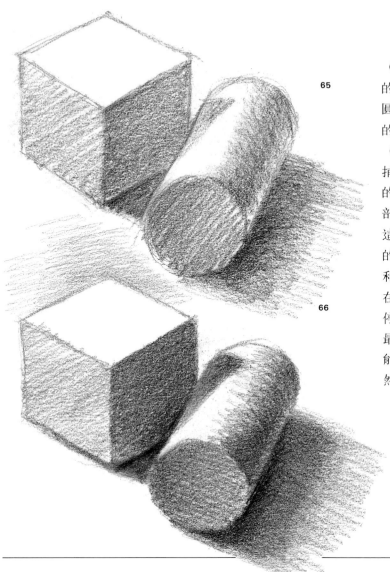

65

66

（圖65）現在來畫圓柱體：先畫個這樣的圓圈，每邊畫一條直線，最後再畫個圓圈，再畫上旁邊的陰影，包括正方體的投影及圓柱體本身的陰影。

（圖66）我仍然在處理圖的外形，想要捕捉更多立體感，而輪廓反而成為次要的工作。把投影部分加深，把左手邊的部分畫上灰色，再稍微處理一下圓柱體，這時我不斷作比較的工作，一定要不斷的比較，比較明度，把我正在畫的部分和已完成的部分相比較。

在這過程當中，我不斷地看、比較，不停地畫，就這樣不停地看、比較、畫，最後，各位會牢記明度的度數，最後可能會說：「這個色調應該再深一點。」然後在加深色調之後，就對了！

原則二：　漸進方式處理明度。

現在，我們到了第二階段，此時模型結構的輪廓都已完成，包括陰影部分，現在我們必須調整肖似程度及明度。

肖似程度指的是輪廓的肖似，明度指的則是光線的處理，這些都必須逐步、同時加以改良。例如，我們不能等正方體完全畫完之後，再來完成圓柱體。這絕對行不通的。這是初學者常犯的毛病，無論如何都不可以犯。各位在觀看專家畫畫時，絕對看不到畫家一區一區地完成，也就是在畫一部分時，他們絕不會完全不管圖畫其他部分。

圖像應該是逐漸成形，畫的時候形狀先出現，再逐漸加上細節。這就是理想的繪畫。

處理明度的原則正是：漸次處理。

營造明度的實作方法

為了讓各位能更進一步了解前一頁的原則，現在我們就先把正方體及圓柱體放在一旁，想像有個抽象、不具具體或象徵輪廓的模型，這個模型只有五種色調或各種不同的明度，例如白色、淺灰色、中灰色、深灰色及黑色等。各位可參考圖67。

下幅插圖（圖68），我們看到一旦結構及外框完成後，我們就可以看到這個模型，包括其陰影。請注意本階段我們只是輕輕地畫上陰影。

在這個漸次明度處理的過程中，我們先畫上模型黑色的部分，一心一意要畫深黑色。此時，比較的問題並不存在。有可能畫成黑色嗎？可以的，只要不斷塗黑直到完成即可。畫紙上的黑白兩色可以幫助我處理其他色調，特別是畫面底部的深灰色，因為我只要漸次加深色調，直到達成理想的色調為止（圖69）。

此時，我們唯一該注意的是要小心，不要畫過頭了。我們應該漸次加深明度，逐漸、和緩地加深灰色，要確定某個明度顏色不至於太深，因為如此會使其他顏色也變得太深了。

就這樣，慢慢地，一步一步地，不斷進行分類和比較，請記住，要不斷地比較，但是，我們為何無法正確地直接重現模型的色調呢？

原則三：營造明度的起點是固定明度。
在我們畫上線條或最淺色陰影之前，我們的畫紙上已經有了固定的明度，這是「已經畫好」的正確色調：

　　　　畫紙的白色部分

圖67至70. 這些插圖以抽象影像為例，分階段說明色調明度的處理過程。頂部插圖顯示描繪對象的樣子，下方則依逐漸的順序說明本頁正文描述的過程。

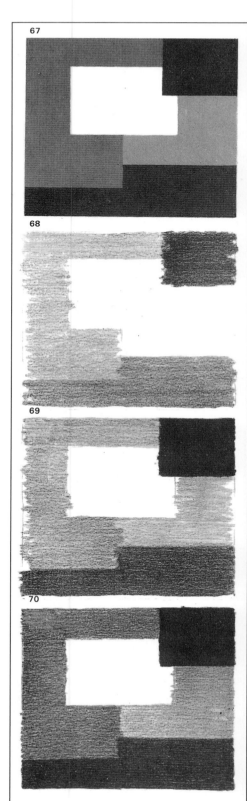

瞇著眼睛

同理，所有大大小小的描繪對象，也幾乎都有純黑色的部分。

絕對黑色

有了這兩個固定的明度，我們就知道這兩個明度的處理上，我們絕對不會出錯，同時，有了這些明度，我們也比較容易調整及處理中間明度。

現在，我們來探討藝術家在研究明度和對比時，最常使用的技巧：

瞇眼睛的老把戲

所謂眼睛瞇著，就是說不要完全把眼睛閉上，也就像是你累了或睏了的時候，眼皮逐漸往下掉，不過這時候，你的眼睛和心思都保持在活潑的狀態。你必須用神經將眼睛半閉，稍微收縮控制眼皮皮膚移動及眼睛下部肌肉的小肌肉（如圖71）。

我們瞇著眼睛看東西時，會發生什麼事？各位會有兩項重大的發現：

1. 看東西時，小細節自動消失了。
2. 我們把對比看得更清楚了。

第一項優點是說，我們幾乎只看到色調和色彩。眼睛半閉時，我們看到的影像較不銳利，就好像焦距沒對好或模糊了。細節，也就是「細部描摹」，消失了，但色彩及色調就更為突顯了（圖72A、72B）。此時，物體喪失了一貫的清晰度，色調變得較深，對比也增強了。那麼，各位就可以更清楚地看到描繪對象的對比，同時也可以更正確地比較色調的差異。

圖71、72A和72B　若你瞇眼睛看著描繪對象，會看不到描繪對象的小細節，如此，更能捕捉整體的輪廓及色調的對比。

71

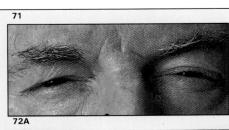

72A

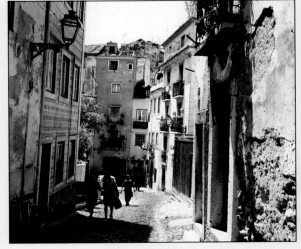

72B

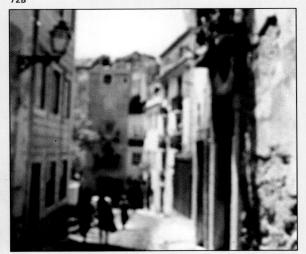

以手指進行混合

以手指進行混合的優點及變化

使用擦筆使圖畫的色調變得更柔和、更和諧，是較為人熟知的方法，與以手指進行混合的方法相比較之下，我們可以這麼說，手指可以自由活動，也有不同的大小，可以清洗，而擦筆則不可清洗。但這些都不是使用手指的重要理由。最重要的理由是，我們的手指有「不同」的特性，此外，我們的手指軟柔濕潤，可以「直接」加以運用。

各位用手指混合時，可說是真的自己在作畫，因為各位沒有使用鉛筆或擦筆，而是用敏感的部位直接作畫，如此，各位較能按自己的意思或想法來處理陰影，或減弱或加深色調等。因此，與擦筆相較之下，以手指所繪的陰影及輪廓較為溫暖，較富生命，這也就是專業藝術家經常使用這種技巧的原因。

此外，我們的手指很「柔軟」，其柔軟度可以配合畫紙的糙度，可以深入最微細、最難以進入的小孔，用鉛筆線條的鉛末把它們填滿。擦筆雖然也很柔軟，但無法達到這種絕佳的效果。

最後要說明的是，手指很濕潤。要了解這個好處，各位不妨想像一下將手指浸入水中，然後在畫紙塗有2B鉛筆的區域用力擦拭。如此，各位會發現水份會稀釋鉛筆粉末，這個效果就好像把畫筆浸入水彩顏料中一樣。那麼，用手指進行混合也會產生同樣的效果，只不過效果較小，這是因為正常狀態下手指水氣的自然蒸發實際上幾乎無法察覺。不過，手指的水氣仍不斷循環，所產生的水份稍具油性。各位可以想一想，畫灰色系、漸層、黑色系時，不論是光滑的也好，濃烈的也好，細緻的也好，要了解手指行動在這過程中對於鉛筆粉的性質所發生的作用時，各位還需要知道些什麼？

該用什麼

當然是手指啦！不過請看插圖，並細讀以下的文字說明，看看到底該使用手指那些部位。請研究手指的部份及移動的方式，並觀察手指混合不同區域的方法。請看圖74。慣用右手的畫家都使用右手五根手指作混合，其中有些手指使用的頻率較高。如圖所示，我們使用手指不同的部位，請記住以下幾點：

73

A) 在特殊的情形下，我們使用手掌標示 A 的部分進行混合，用於調和諸如背景等較大的區域。

B) 標示B的部分則一般用於處理一般大小、甚至更小的區域。

C) 標示C的部分則用於處理較小、界定較明確的陰影區域。

雖然各位以漸進方式運用明暗法，但用手指混合時，仍應「同時使用鉛筆作畫」，要不斷加深色調，直到取得預定的色調為止。在這個過程中，你都沒有放下鉛筆，而是以直覺、自動的方式，不斷地交替使用手指及鉛筆。插圖中，各位可以看到藝術家以手指混合時，鉛筆握在手中的位置。混合小區域時，可以使用手指的一側進行，作畫時，可以使用靠近指甲的指尖部份，如此可以產生更正確的擦塗效果。處理較小區域時，最常使用的是無名指和小指，而中指也可以使用，只不過使用頻率較少（圖75至80）。

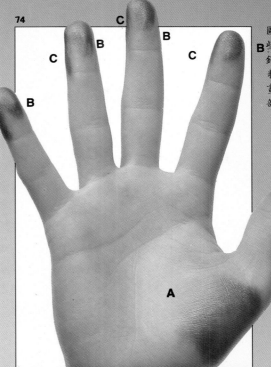

圖74. 手指及手的某些部位一般可用於混合鉛筆、炭筆、色粉筆、粉彩筆等物體畫的筆畫，本圖即說明了這些部位的位置。

圖75至80. 這些是手指混合的範例。上部三張插圖用到指尖，而下部三張則使用手指靠近指甲的部分。

如何均勻地混合

實際上，擦筆能做的，手指也辦得到，即使是人物畫中的睫毛或眉毛這種小區域的混合，也沒問題。不過，你也得配合使用橡皮擦才行，但無論如何，這是辦得到的，也有人這麼做。

另一方面，有些效果擦筆無法完成，得靠手指以及手指的水份才行。

現在，各位可以自己來試試看。各位可以拿一支軟鉛筆準備作畫，用任何畫紙都沒問題。接著把鉛筆握在手心，畫紙則用畫板以垂直的方式支撐，然後各位伸出手來。

現在各位不妨用 2B 鉛筆這種軟鉛筆開始畫均灰色的區塊。但且慢！關於待會兒要混合的灰色區塊，無論各位要使用

手指或擦筆，我們先來探討一個同樣重要的問題。

所謂均灰色(uniform grey)，是指色調一致的灰色區塊，其中所有的線條及區域都完全相同，沒有突兀的部分，如圖81所示。

要混合成完全平均、完美調和的灰色，剛開始就必須用鉛筆畫出調和的區塊。

現在，我們再回到均灰色、中間色調、頗為濃烈的區塊。現在上部中央部分用乾淨的擦筆混合（圖85A）。接著再做一次，不過，這次用手指混合下面中央部分。用中指指尖摩擦用鉛筆所畫的區塊（圖85B）。

圖81至84. 如果各位依圖81的方式，以絕對一致的筆畫畫規則的漸層（可以用鉛筆、炭筆或粉彩筆，都無所謂），混合的時候，濃淡的部分會很完美，看不到不規則的部分（圖83）。但是如果原先的筆觸呈斷續狀，缺乏一致性（圖82），混合之後的漸層會看起來髒髒的，會很不理想。

81

82

83

84

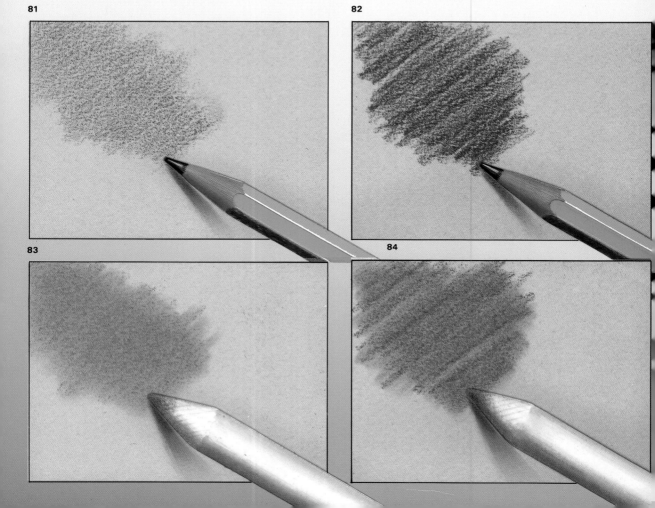

有沒有照著摩擦啊？

擦用力一點！再用力點！請記住你用擦筆摩擦的力道。

不對！不對！力道還不夠，再多用點力！

別害怕！各位一定要很用力地摩擦指尖，把手指平平地按在畫紙上摩擦，直到手指發熱為止。

「喂！這樣子……」

對啦！一直到皮膚發熱為止就對了。

請各位再試一次好嗎？

看！灰色調越來越濃烈。只要用力使用手指交替不斷混合，混合區域的色調會逐漸加深，這個道理各位懂了沒？（圖85B）

的確，只要各位做法正確，用鉛筆畫的深灰色區塊，經過混合，會不斷加深，直到完全呈黑色為止。這個道理是很合邏輯的，如果各位不健忘的話，應該還記得手指的特性：濕潤。

85

汗漬發散作用

對了！在手掌或手指流汗時摩擦白色畫紙，會產生汗漬，雖然剛開始可能看不出來，不過待會兒在各位鉛筆畫過這個區域時，或者比方說要混合出均灰色時，汗漬就會出現。另外，也請各位記住，用手指混合時，汗水會和指尖沾染的鉛筆結合，實際上可能形成另一種顏料。各位在使用手指混合時，其他沒有使用的手指也可能產生這種現象。所以夏天變換混合手指時，要特別小心。

問：如何清潔擦筆？

答：可以力道適中地在細砂紙上磨擦擦筆，再用一般布片將殘餘的部分清除。

問：擦筆變鈍了怎麼辦？

答：可以用優質細砂紙把它磨尖，另外細砂紙也可以讓擦筆變得非常乾淨。

86

如何畫深黑色

本單元要介紹黑色調及各位可以畫出的黑色強度,但現在要稍微談一下有些業餘畫家會遇到的基本問題,也就是在他們的素描中整體的陰影程度不足。

(如果你已能畫出絕對黑色調時,請跳過這個部分,因為這個部分的說明對你並不適用。你可以繼續作畫,畫自己所見的黑色,並從中取得畫光線所需的一切色調。)

我所針對的是缺少純黑色調的作品,我偶爾也有機會和這些畫家本人討論這些

色調強度、暗度及濃度和圖畫的原作並無不同。不,黑色的強度不足並非鉛筆的緣故,而是畫畫時經驗不足造成的。或許由於擔心畫得太黑,因此作畫時手太過緊張、太過謹慎了。各位,請不要擔心!一定要克服這種恐懼,記住我們寧可作畫時犯錯,也不要受到任何壓抑,因為這樣一來,就無法發展或表達我們藝術家的風格了。

只要你看到該畫黑色,就大膽去畫吧!但一定要畫得夠黑,絕對要黑!請各位

圖87. 若各位使用中等柔軟度的鉛筆:HB或B級,一定畫不出絕對的黑色。這種鉛筆可以拿來打圖樣,建構模型的外形,或在初期明度處理階段用來畫較亮的陰影(圖87A),但要畫出強烈、絕對黑色的色調,一定要用柔軟的2B或4B鉛筆,甚至於9B鉛筆都不為過(圖87B)

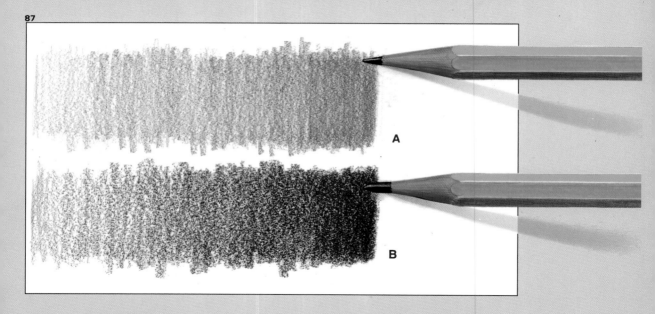

87

A

B

作品。許多業餘畫家應努力畫出較深的陰影,才能作出更大的對比、更豐富的色調,如此才更能忠實地重現模型的各種色調。

首先,我們要說明的是,2B或4B鉛筆的確可以產生插圖中的黑色強度。所不同的是這些黑色調可能具有不同的特質,也就是說,這些色調可能是粗糙的黑色,而不是光滑的黑色,有時候甚至可能略帶藍色。這是因為印刷無法重現原作的畫質,不過相對於光線及深灰色系的黑

現在演練一下,請用正常的握筆姿勢,使鉛筆和畫紙表面垂直,畫的時候用力向下壓,要盡全力壓!要壓到鉛筆筆蕊好像要折斷了為止(圖87B)。

筆蕊斷了!沒關係,再來。又斷了!沒關係,繼續用力畫,鉛筆要入紙三分,把畫紙所有紋路、粗糙部分都用筆芯壓平。

用這種方式來畫,各位一定可以畫出深黑色系。

圖88. 這是米開蘭基羅的《奴隸》(The Slave)雕像石膏複製品的鉛筆素描。我畫著這個壯觀的頭,心裏想著解決模型光影問題的方法。為達到這個目的,我必須考慮到明亮部分及投射陰影的輪廓,包括眼睛、鼻子、嘴巴、下巴等器官的輪廓。同時,也仔細研究陰暗部分的五官,也就是耳朵、顎骨及脖子的部分,這些必須用到明度對比法。

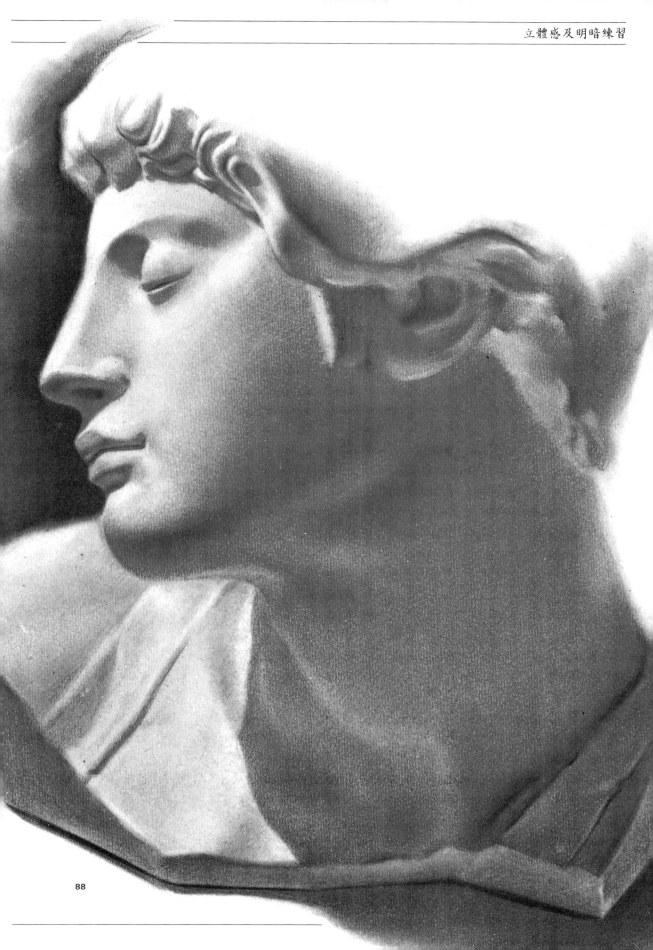

布料的描繪：必要的技法

達文西、杜勒 (Albrecht Dürer)、德拉克洛瓦和竇加 (Edgar Degas) 這些藝術大師都畫過布料、長袍、人物膝蓋上攤開的衣服，或椅背、地板上的衣服等。這種練習有兩種實用的目的。首先，畫家可以研究布料上的皺摺，所畫出來的布料外貌或紋路，我們只要看畫就可以判斷布料是棉料、粗毛料、平滑的絲織品或其他質料所製成。當我們畫著裝的人物或靜態寫生的床單或桌布摺痕時，這個技巧十分實用。布料的皺摺也是很理想的練習，有助於我們了解明度、光影效果、色調、顏色性質及反光。我建議各位試作這種練習。我們在藝術界稱這種練習為布料研究(drapery study)，這是必要的研究課題。

在這個練習中，各位需要以下的材料：40×60公分 （或16×24英寸）的白棉布

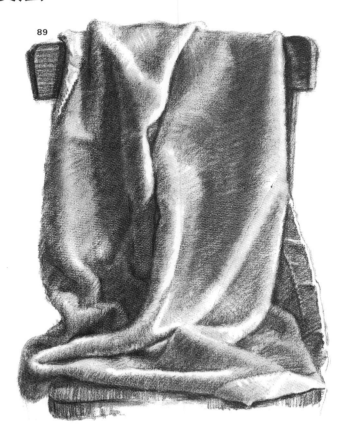

89

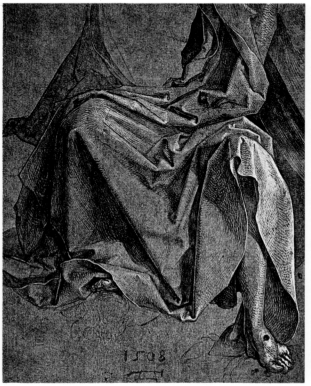

90

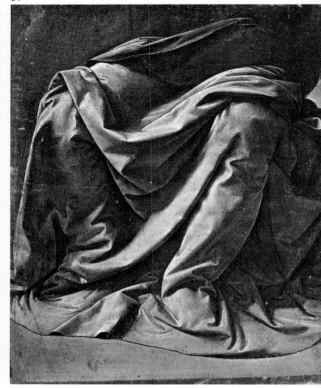

91

一塊，這塊布料必須具有相當的強度，才能保持恰當的硬度，才能形成圖96所示之皺摺。另外還要一些大頭釘或圖釘，一面可以釘大頭釘或圖釘的牆壁或大型佈告板，同時還需要一盞可調式檯燈，作為布料照明之用。另外，各位顯然需要一張高級畫紙（顆粒平滑細緻那種）、鉛筆用軟橡皮擦一塊，還要兩支鉛筆，其中一支HB鉛筆用來畫輪廓及初步的結構，另外一支4B或6B軟鉛筆用來畫光影的效果。我使用的是一支HB鉛筆，和一支6B的自動鉛筆。

現在，請各位依照本頁插圖的範例，將布料以些微的角度，用兩根大頭釘釘到

牆上，如圖93所示。接著，將布料向左摺一摺，蓋住固定布的大頭釘，然後再用一根大頭釘穿過布料，不過「先別釘到牆壁」，下釘的位置在布料上緣下方14公分（5½英寸）處，左緣右邊17公分（7英寸）處（圖94）。最後，把第三根大頭釘向右移動8公分（3英寸）至第一根大頭釘（現已被摺疊的布料遮蓋）的下方，再釘入牆內（如圖95）。移動、固定第三根大頭釘的過程會產生一系列的皺摺及摺痕，這時，各位稍作整理，可以做出和圖96類似的結果。

圖89至91. （上頁）完整的藝術家的訓練包括描繪布料的研究，否則訓練即有缺陷。上面研究，係針對我為此畫所預備的甂子。下面則分別為杜勒及達文西針對布料所作的研究。

圖92至96. 我希望你畫一塊40×60公分的白布，把布釘到牆上，以可調式檯燈予以照明。用兩根大頭釘以一定的角度把布釘在牆上（圖93）；把布摺向左邊（圖94）；然後用第三根大頭釘把皺摺部分固定到牆上（圖95），則可以形成圖96的皺摺。

92

93

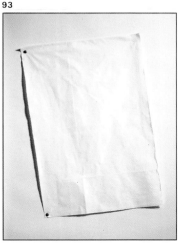

96

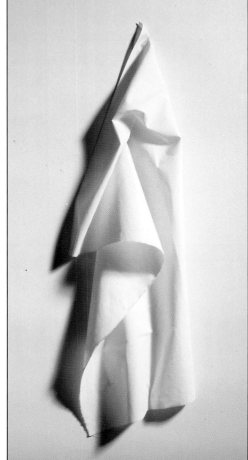

94

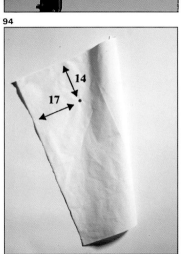

95

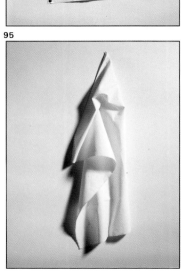

第一階段

首先從基本結構，也就是輪廓著手。先輕輕地畫，同時作比例及尺寸的比較。記住每個環節都要同時進行，逐漸調整作品與模型的肖似程度。然後再用較稀疏的鉛筆筆觸作整體明度處理，眼睛半閉比較不同的明度。在本頁插圖中，各位可以看到鉛筆筆觸有不同的方向，顯然傾向於斜斜的筆觸，但一直都圍繞著輪廓。請研究圖98筆觸涵蓋輪廓的方式。請注意左邊圓筒形的皺摺，同時投射在牆上的投影是用許多交叉筆觸畫成。

圖97至99. 這三張插圖顯示作布料素描的初步過程。請注意基本線條及陰影描繪要同時進行。圖99為第一階段完成圖。

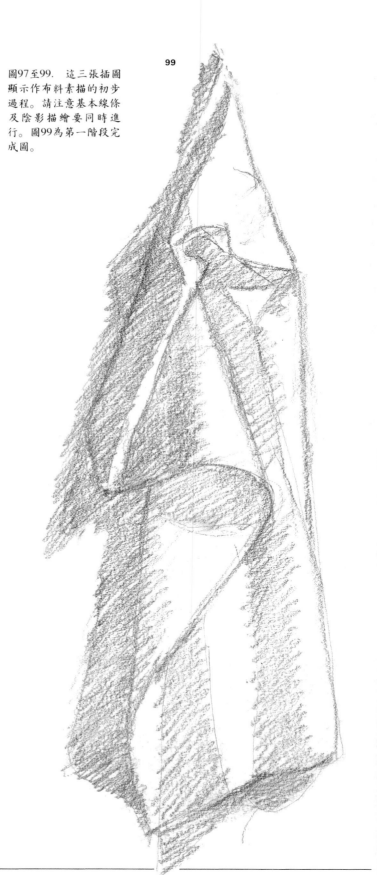

99

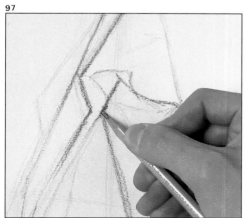

97

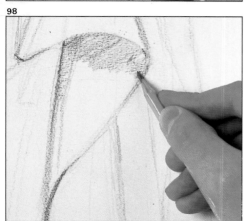

98

最後，請注意構成圓筒形皺摺的漸層，是利用許多有力的鋸齒狀筆觸所畫成，運筆時，以同一方向用力畫，而鉛筆畫鋸齒轉到另一個方向時，則幾乎沒碰到圖畫紙。就是要很快地畫很多很多的鋸齒。

畫這幅畫的時候，必要時，我偶而也忽略筆觸涵蓋輪廓的原則，而依特定輪廓及陰影的需要，畫垂直線、斜線或曲線。那麼橡皮擦有什麼用途？這個階段我有沒有用到橡皮擦呢？有的，我偶爾會用一下，不過倒不是用來**描繪**，而是用來修正建構輪廓、陰影時的小誤差。

圖100至102. 第二個步驟要利用鉛筆作鋸齒狀的筆觸處理明度。手部可以迅速前後運動以調整形狀及輪廓，偶爾可以利用橡皮擦作為輔助。在這個階段的陰影及素描處理，我們已經可以看到明度及立體感的初步雛形。

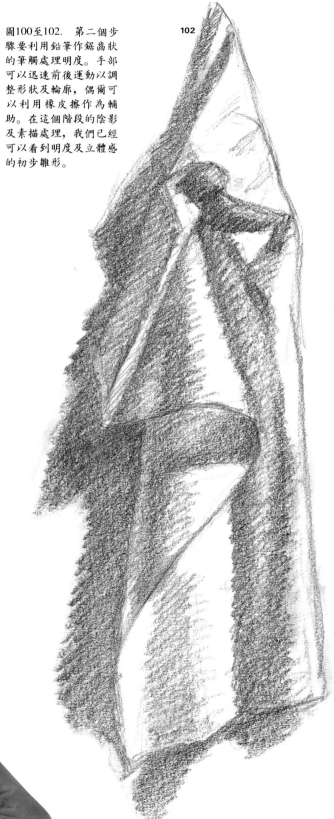

第三階段

整幅畫用手指混合，甚至可以讓圖畫中白色的部分稍微變灰。你可以用2號鉛筆強化深色的區域，繼續改進圖畫與模型的肖似程度，並利用橡皮擦修正誤差。

各位不妨比較一下圖104的完成圖及圖103的插圖，你會發現一個顯著的事實。圖103只有一塊白色的區域，這個區域是我故意用手指處理的，有點髒髒的。而圖104當中有兩塊白色的區域，有一塊是我剛才弄髒的那塊，另有一塊純白，這是我用橡皮擦變出來的，在某些區域，我用橡皮擦「畫」了一下，來突顯布的圓筒形基本輪廓。

請好好注意這個不同點，因為這可以幫助各位了解在第二階段要將白色區域弄髒的理由，而第二階段也就是初步混合的階段，這時候我只用手指進行混合。這個技巧對於描繪充滿曲線的形體十分恰當，而塑造這種形體最適合用直接、軟柔、濕潤的媒介進行。因此，手指是進行這種混合的理想工具。用這種方式進行混合時，要謹記這個原則：

用手指以繞圈圈的方式混合，要圍繞並且塑造形體。

各位在這個階段也必須經常使用橡皮擦，才能突顯手指無法調整的輪廓，或是改進模型的構圖等等。

其他的注意事項摘述如下：用比較的方式處理色調，處理色調強度，並調和色調。每個環節都要處理好，都要同時進行。

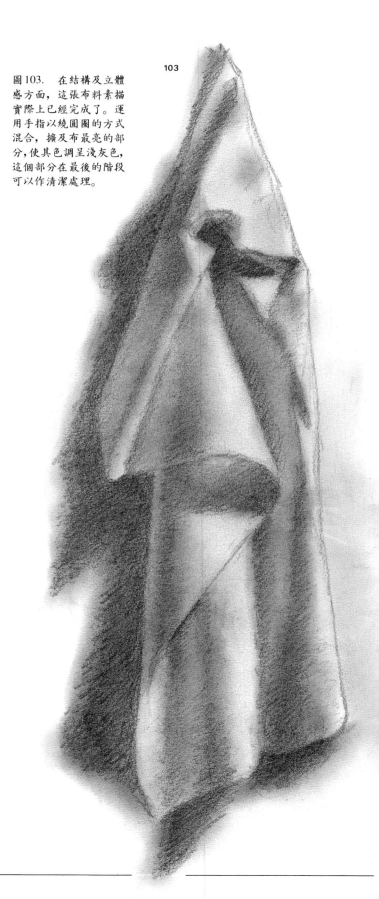

圖103. 在結構及立體感方面，這張布料素描實際上已經完成了。運用手指以繞圈圈的方式混合，擴及布最亮的部分，使其色調呈淺灰色，這個部分在最後的階段可以作清潔處理。

完成圖

比較明度時要非常小心！將眼睛瞇起來，多進行觀察、分類、比較。

研究色調，進行分類，同時觀察微妙的色調變化，要觀察陰影中的光線、明暗對比，而這也正是這塊布較複雜的部分。注意色調不要處理過度。

用1號鉛筆強化深色的區域。

最後，背景塗上淺灰色。

我原可一開始就先畫背景，但我把這個工作延到最後，因為它的重要性較低。不過，最重要的是要注意到左側背景的色調較右側稍深。這個時候故意加個對比效果，是個好主意，如此可以突顯布料的右緣。各位可以看到這個對比是由光線微弱的光環效應所產生的，如本頁插圖所示。

另一項工作也非常重要，就是要完美地調和背景的色調。

研究反光現象。記住陰影有個「山脈」(hump)。

安德魯・盧姆斯 (Andrew Loomis) 是美國著名的藝術家，著有插圖畫法專書數種。他把反光與明亮區域間的陰影（也就兩者之間色調最深的部分）稱為陰影山脈(the hump of the shadow)。這個定義十分寫意，因此我毫不猶豫就採用了。只要是有反光的地方，就會有「山脈」。看看這幅畫，記住這個原理。研究一下陰影這個部分的位置及大小，這個部分畫深一點，不用害怕。在畫這個區域的時候，你不妨在打量模型時，用手指將鉛筆粉末暈開。請注意反光的色調，要記住每個反光、每座「山脈」、每條光線、每個陰影都有自己獨特的色調。

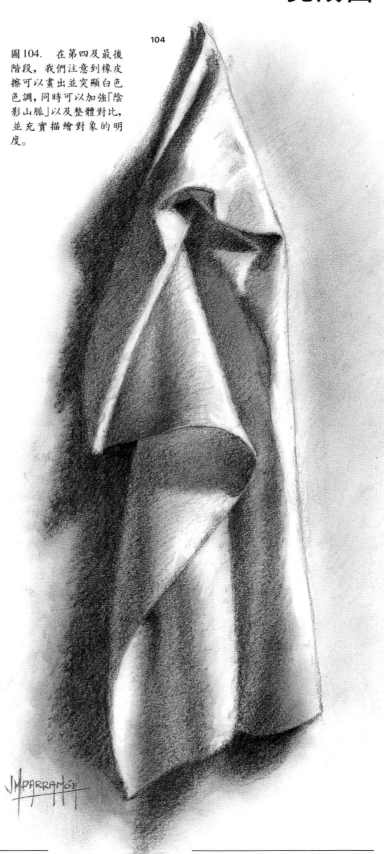

圖104. 在第四及最後階段，我們注意到橡皮擦可以畫出並突顯白色色調，同時可以加強「陰影山脈」以及整體對比，並充實描繪對象的明度。

不論各位畫什麼主題，風景畫也好，海景畫、人物畫或靜物畫都好，透視法一向都佔有著一定的份量。而在這本關於光影畫法的書本中，我們有必要回顧一下陰影的透視法。對於這個領域有深入了解的藝術家少之又少，主要是因為我們不是建築師，這點我已經說過很多次了。我們都是將所見的事物畫出來，都是再現描繪對象。從另一個角度來看，我認為研究透視法是個好主意，因為，比方說，我們在戶外畫畫時，兩三個小時過後太陽的位置就變了，因此陰影也會產生變化。或者我們在畫室中憑記憶作畫時，無論是建構、創新或發明主題，我們都必須知道陰影的正確位置。無論如何，這並不是要我們拿把直尺或丁字尺出來，而是要我們了解正確的透視、透視的方式以及正確的畫法。有了這種知識，我們就能以藝術的方式重現陰影。

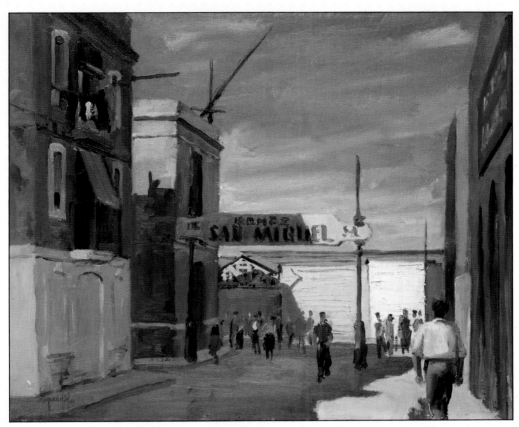

陰影的透視

透視的基礎

雕塑家創作時利用到三度空間（高度、寬度、深度），而我們畫家只用到二度空間：高度及寬度。而第三度空間，也就是深度，我們得用模擬的方式，在以下兩個要素的配合下，予以呈現。

<div align="center">

立體

透視

</div>

立體感是由光影效果所獲致，而透視則是許多線條或輪廓會聚於一個或數個定點所產生。現在，我們來看看透視法在光影效果的應用，也就是要研究陰影的透視。

首先，我們要記住透視兩項基本要素：

<div align="center">

地平線(The horizon line)(HL)

消失點(vanishing points)(VP)

</div>

請注意，本頁插圖（圖106至108）中的地平線，恰和海天交會處重合。這條地平線和觀察者眼睛的高度相同，而這位觀察者彎腰的時候，地平線會跟著降低，他到較高的觀察位置時，地平線也會跟著升高。

而在圖109及110中，我們看到線條會聚於不同消失點的情形，而這兩張圖屬於兩種類型的透視。

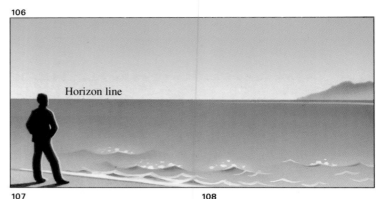

106

Horizon line

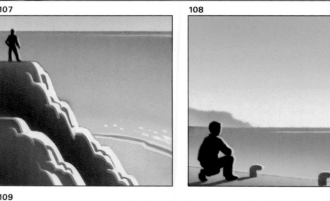

107 108

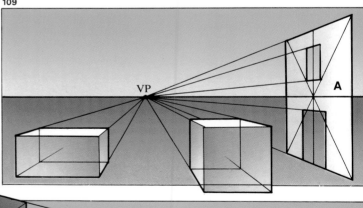

109

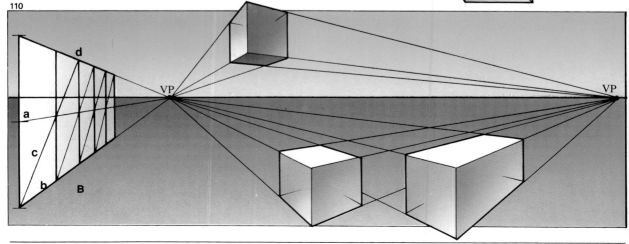

110

1. 在平行透視 (parallel perspective) 的情形下，線條會聚於一個消失點 （圖109）

2. 在成角透視 (oblique perspective) 的情形下，線條會聚於兩個消失點 （圖110）

平行透視只有一個消失點，因此成直角的平行線交會於地平線 （如圖109）。而在成角透視的情形下，圖110有兩個消失點，其中正方體各個面所形成的線條交會於地平線。請注意，正方體正對著我們的時候，我們要用平行透視法。而正方體以某個角度對著我們時，若我們可以看到其中兩個面互呈90度，那麼就要用成角透視。在這些插圖中，我們可以看到兩個簡易的公式，可以幫助我們找到空間的透視中心 （圖109之A點），另外也可以將某個區域分割成幾個相同的空間，作透視計算 （圖110之B點）。 在第二個範例中，各位可以先畫條線將空間的高度分割為二，再粗略計算深度b，畫上對角線c以求得d點，從d點各位可以畫出許多對角線及垂直線，完成深度的劃分及透視。

圖111及112是威尼斯聖瑪利亞廣場 (Piazza Santa Maria) 的照片，另一張則是阿姆斯特丹港的照片，是平行透視 （有一個消失點） 及成角透視 （有兩個消失點） 的範例。加入照片的正方體透視，它們的邊緣以直線方式延伸到遠方的地平線，說明了即使我們僅用高度和寬度作畫，我們仍然可以運用方法呈現第三度空間：深度，請觀察這種方法。

圖105. （前頁）荷西·帕拉蒙，《沿海地區》 (*District by the Sea*)，私人收藏。

圖106至110. 地平線一定和我們眼睛同高，即使我們的位置上升或下降，都會跟著改變。本頁底部兩張圖片，分別是一點平行透視及兩點成角透視的範例。

圖111和112. 這也是一點平行透視及兩點成角透視的範例。

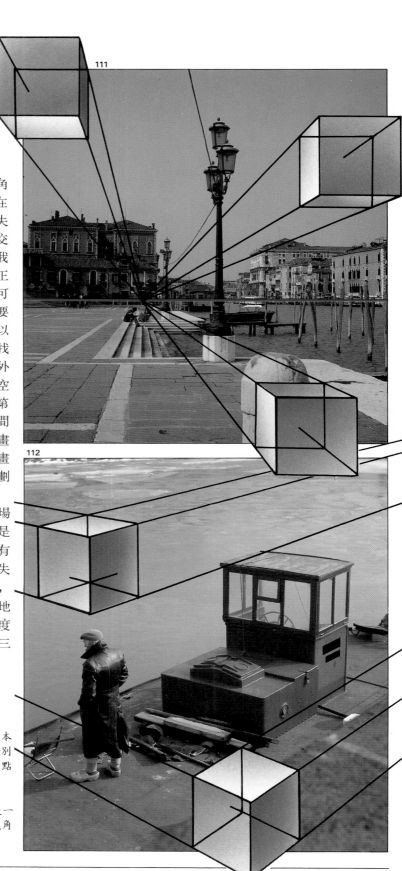

111

112

自然光的陰影透視

113

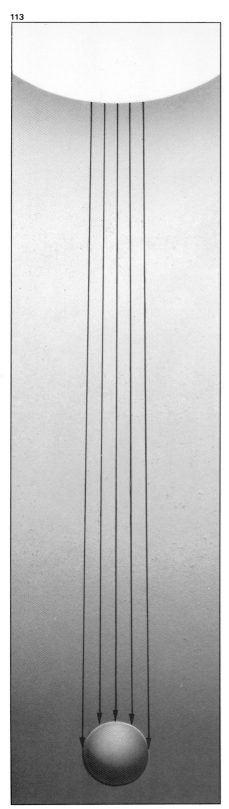

114

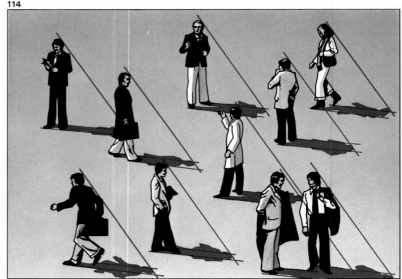

各位都知道,光線以輻射方式直線前進。但由於太陽比地球大得多,同時相距數百萬英里。由於實用目的的考量,這種遙遠的距離使太陽光幾乎不具備輻射的特性,因此我們可以這麼說:

自然光以平行線擴散(圖113)

自然光這種層面的表現另一種結果是:

透視實際上不存在於
自然光投射的陰影(圖114)

陰影不過是光線投影位於平面上的區塊罷了,因此沒有固定的形狀,如果各位還記得這點,那麼上述的說法就完全合邏輯了。

但從另一個角度來看,太陽的投影可以投射到物體的一側、前方或後方,可以是長是短,實際上甚至有可能消失,完全視太陽的位置或是黃昏或正午等因素而定。下一頁的插圖中,各位可以看到太陽光可能的投影方向及尺寸。

圖113和114. 由於太陽與地球距離遙遠,使陽光以平行線的方式照射。因此,當我們站在較高的位置觀看物體時,物體陰影互相平行。

自然光：平行投射

圖115至120. 自然光以平行線的方式照射。隨著太陽位置升高或降低，陰影可以增長或縮短。

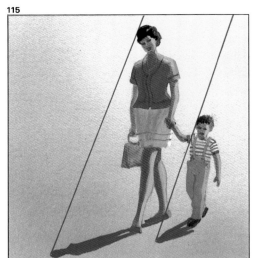

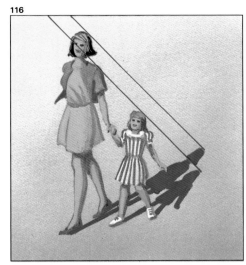

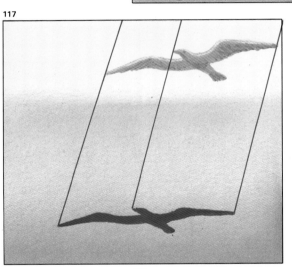

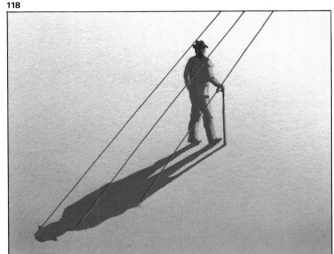

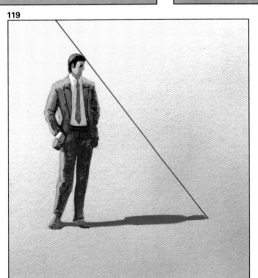

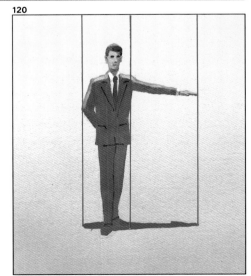

陰影消失點(VPS)

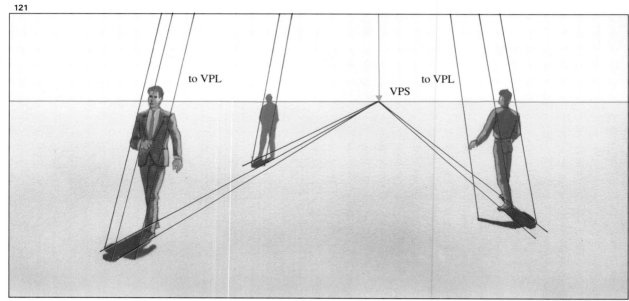

121

實際上自然光投射的陰影沒有透視現象。不過，當它們投射到地面上時，所有的物體及其投影都受到地平線及透視效果的影響，在這個範例中，我們看到的是有一個消失點的平行透視。這是因為太陽光以平行線的方式運動，太陽只能照亮半個地球的道理（請看圖113），半個地球是很大的區域，因此透視中心點應位於地平線。因此，以下的消失點的確存在：

陰影消失點(VPS)，

以及光線角度消失點(VPL)。

我們把光線角度消失點稱為VPL（亦即光線消失點），理由有二：一、VPL與太陽光線有直接關係；二、光點 (point of light)的緣故，我們研究人造光時會發現光點就是燈泡，而太陽光的光點就是太陽。

關於這點，我們有兩個公式或方法：

122

光線消失點(VPL)

123

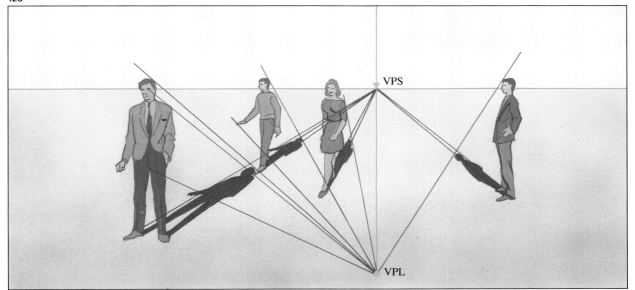

1. 背光: 適用於太陽位於描繪對象之
 後的情形 (圖121、122)。
2. 前光: 適用於太陽位於描繪對象之
 前的情形 (圖123、124)。

請注意兩者的差異,並作比較。在背光
的情形下,太陽光實際上是以平行線的
方式照射到描繪對象,而陰影消失點
(VPS)則決定陰影的長度及形狀(圖121、
122)。

在前光的情形下,VPS 也是位於地平線
上,直接位於我們的前方,恰與我們觀
察的視點重疊,而VPL則對齊地面,位
於VPS的正下方,VPS也決定陰影的長
度與形狀(圖123、124)。

圖123和124. 在側前光
照明或側光照明的情形
下,假使太陽位於我們
後方,那麼陰影消失點
(VPS)仍然在地平線上,
只不過光線消失點
(VPL)就在地平線下方,
如圖所示。

圖121和122. 當太陽就
在我們前方,所見物體
呈背光的狀況時,這時
的陰影消失點(VPS)就
是太陽本身,位置就在
我們前方的地平線上。

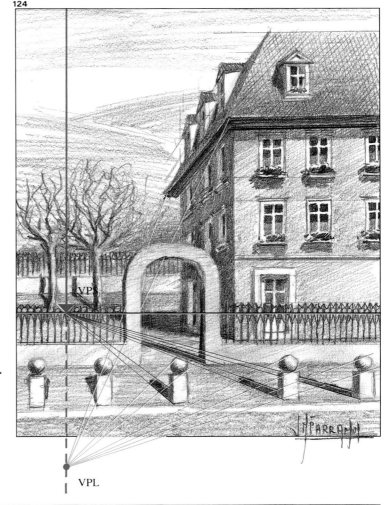

124

人造光的陰影透視

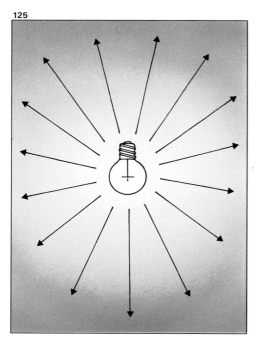

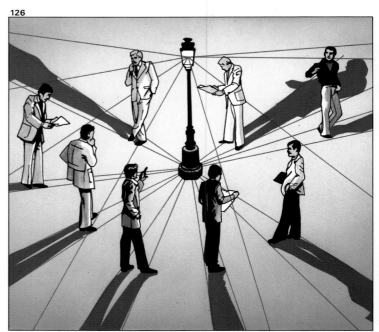

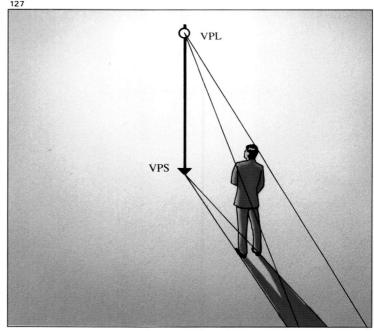

在這個部分，光線消失點VPL和陰影消失點VPS是相同的，它們的作用也相同，如各位所知，不同點如下：

人造光以輻射方式直線前進。

此外，VPL及VPS的位置也有所不同，如本頁插圖所示。圖125顯示人造光的輻射特質，下一張插圖說明其投影也呈輻射狀。最後，圖127顯示光線消失點VPL即為光源本身，而陰影消失點VPS的位置不是在地平線上，而是在地面上，位於光點的正下方。現在，我們來印證一下這個理論。我們先畫一個正方體及其陰影，它的位置在室內，由人造光所照射。不過，我們要一步步來畫這個正方體，先畫背面和背面的陰影，再畫左面和左面的陰影，最後完成整個正方體。現在就開始畫吧！

圖125至127. 人造光以輻射方式擴散，光線消失點(VPL)與光源同，而陰影消失點則位於VPL下方。

以成角透視畫正方體陰影

圖128. 各位可以看到「往VP1」與「往VP2」（即兩個消失點）的標示，這說明了我用成角透視畫這個房間，其中有兩個消失點，同時光線消失點VPL位於燈泡的位置。之後，我對應立方體的背面，畫了一個四邊形，同時從燈泡或VPL處畫了兩條線，也就是光線A和B。A、B兩線通過四邊形C、D點時，構成了立方體背面「概略」的投影形狀。我用概略這個字眼是因為要求得精確的形狀，我們必須建立陰影消失點VPS。

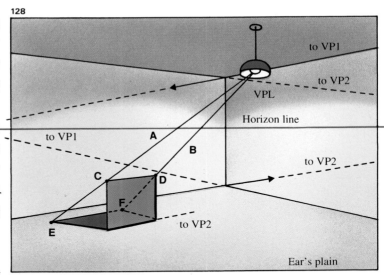

圖129. VPS就在立方體側面右邊，位於地面，在光線消失點VPL的正下方。為了定出這個點在地面的確切位置，各位必須採取以下步驟：首先，從VPL拉一條垂直線到地面上。然後將光線消失點VPL的位置以透視方式投射出去。我們可以從光點到牆壁和天花板交會處(a')拉一條透視線（也就是到VP2）,然後從a'再拉一條垂直線到地板、牆壁交會處(b')，再從b'畫一條透視線到VP2，就可以輕易地求出VPS了。現在，我們接著畫C、D兩線到正方形的E、F點，一直延伸至與光線A、B交會為止即可。現在我們知道投影的長度及正確形狀了。

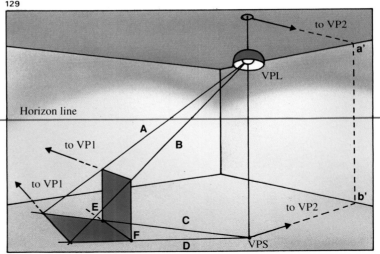

圖130. 我現在已經完成正方體及其投影了。接著唯一剩下的工作，就是說明我們畫正方體時，為了求出所需的C點，我把正方體當作透明的物體，再加上B點的輔助，才能定出立方體後面的陰影形狀。那麼這個正方體顯然就合乎透視的原理，它的邊緣一直延伸到VP1與VP2，而陰影的邊緣(G)也是如此。

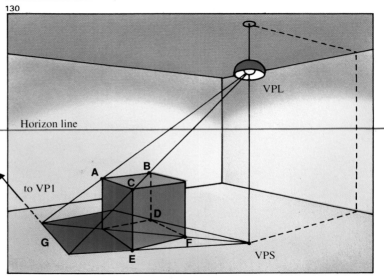

人造光的陰影透視範例

131

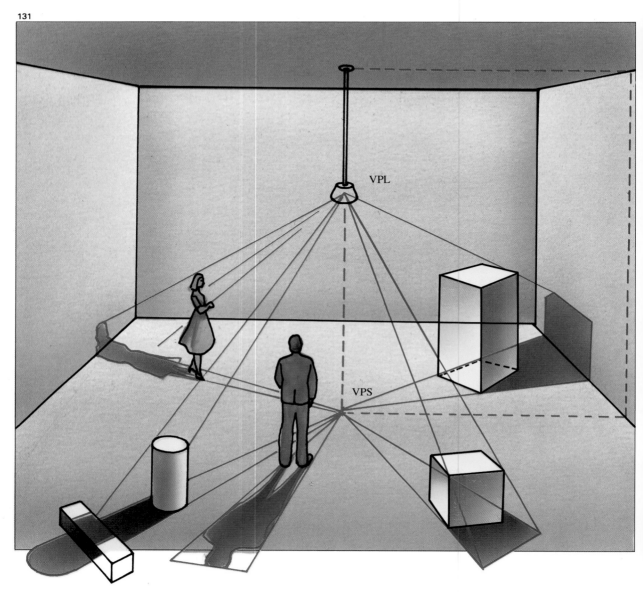

VPL

VPS

我們已經介紹過人造光的陰影透視，為了進一步了解這個理論，本頁和下頁我們提供各種範例，包含了各種人物及基本形狀。本頁圖131摘要說明人造光陰影的一般現象，其中婦女和長方形箱子的陰影都投射在牆壁上，產生投影在兩個平面的典型問題。在另一方面，在圓柱體後面某個角度有個長方形的箱子，把圓柱體的陰影一分為二。在下一頁的插圖中，物體透視的投影取決於許多消失點的結合（VPL及VPS）。比方說，請注意圖132正方體陰影所呈現的特殊形狀。如果沒有消失點及這幾頁說明的原則相輔助，這個現象就會很難解釋。另外一點很有趣的是圖134中的長方形箱子投影在牆上，如果沒有從光線消失點VPL拉線出來輔助，那麼幾乎不可能正確畫出這個陰影。另外，請各位也研究一下

圖131. 此圖摘要說明了人造光的陰影透視。

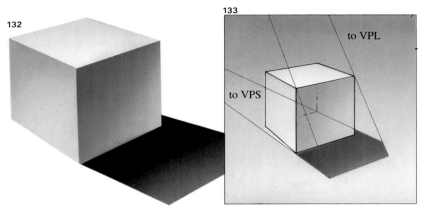

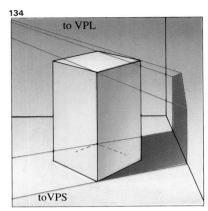

畫球體或圓柱體陰影的基本公式（圖135、136）。要解決這個問題，我們可以將圓形用正方形框起來，並投影到地上，再運用相對的投影原則，畫上投影形狀內部圓圈的陰影。記住，這個公式可用來畫頭部的陰影透視圖，也可以畫所有不規則、彎曲形狀的透視圖。

現在，各位不妨嘗試從與本頁圖說不同的位置，畫正方體、長方形箱子及圓柱體的陰影透視圖。這種複習十分有用，可以幫助各位記住我們目前所學的一般透視原理，特別是陰影的透視。

圖132至136. 人造光照射下，要畫實物的投影時，我們只要仔細觀察描繪對象即可。然而，若要從記憶中畫這種描繪對象或類似主題，我們要回想前幾頁解釋的公式。幫助各位記憶的最好方法，就是練習畫不同位置的基本形狀，想像一下光源的位置，並定出投影的透視。

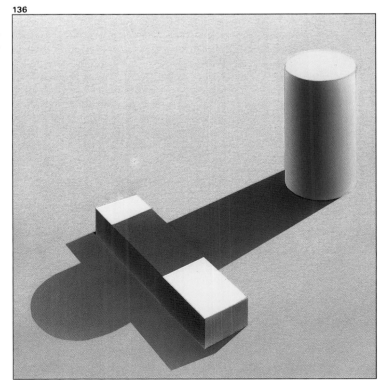

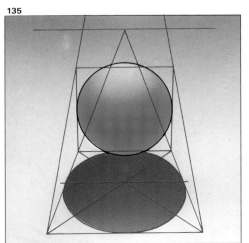

外行人常這麼想，由於陰影顏色較深，那麼陰影的顏色應該是不管什麼顏色加上黑色就對了，他們可能會認為「紅色書本的陰影應該是深咖啡色，或紅色、黑色的混合色。」事實上，這麼想就錯了。這種想法古人一向深信不疑，直到一百五十年前才有了改變。1840 年代，藝術家都用瀝青色畫陰影，他們在圖畫所有陰影部分都畫上深咖啡色。但大約在這個時期，法國化學家尤金‧謝弗洛爾 (Eugène Chevreul)建立了色彩理論，喚醒了這個時期熱衷的青年畫家。這些是印象派畫家，從此以後，他們都用淺色作畫。他們發現陰影當中也有光線，也有其他顏色，而不止是過去畫陰影所用的深咖啡「瀝青」色。我們現在要探討的就是這些其他的顏色。

137

陰影的顏色

物體的顏色

物體的顏色取決於：
　　　　固有色(local color)
　　　　色調色(tonal color)
　　　　氣氛色(atmospheric color)

而這些要素也受到以下因素的影響：
　　　　光本身的顏色
　　　　光的強度
　　　　固有氣氛(local atmosphere)

固有色係指未受到光影效果或反光色 (reflected color) 影響時，物體本來的顏色。本頁圖138，我們可以看到一個紅色的多面體，其中有許多不同的色調。標示A的面為固有色，並未受到光的強度或黃色網屏反光所影響或改變。

色調色係指受到光影效果影響而改變的顏色，如同一物體所示。標示為B、C的平面比 A面承受更多光線，同時呈淺紅色，而陰影處標示D的平面顏色較深。現在請看圖139，其中多面體及網屏受光較弱，因此紅色和黃色系略呈青色色調。

氣氛色是因為其他物體及光線反射顏色所形成，在色調上可能略呈橙色或藍色。固有氣氛也會影響氣氛色，會使距離觀賞者最遠物體的色調較為柔和，略呈灰色調，如圖140所示。

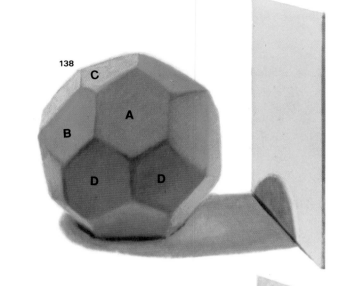

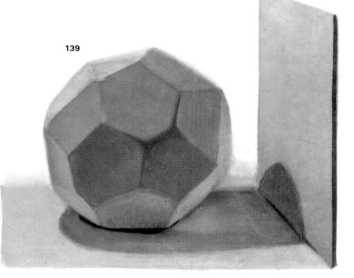

圖138至140. 保麗龍球或多邊形，基本上是紅色的，但是這只是它的固有色及實際色（圖138），還有反光色和氣氛色，取決於距離和氣氛的關係。

補色

若各位將光的三原色光束（紅、綠、藍）投射在一起，就可以看到白光。若把藍色光束關掉，仍然打出紅、綠光束者，那麼就會看到黃色。因此，藍色是黃色的補色，反之亦然（圖141A）。同理，紫色是綠色的補色，藍綠色是紅色的補色，反之亦然（圖141B）。在圖141C當中，我們可以看到一個色輪，顯示出主色(P)、次色(S)及第三色(T)。主色及次色的補色由箭頭表示。將補色並排可以得到最大的顏色對比，如圖142。本世紀初的時候，藝術家開創野獸派的畫風，他們正是利用作品中鮮明的顏色，將部分的補色並排，完成最震撼人心的色彩組合。兩個補色混合（例如紫色和綠色）會產生黑色（圖141D），但是如果我們用不同的比例混合，再摻入白色，即可調出混濁色系。

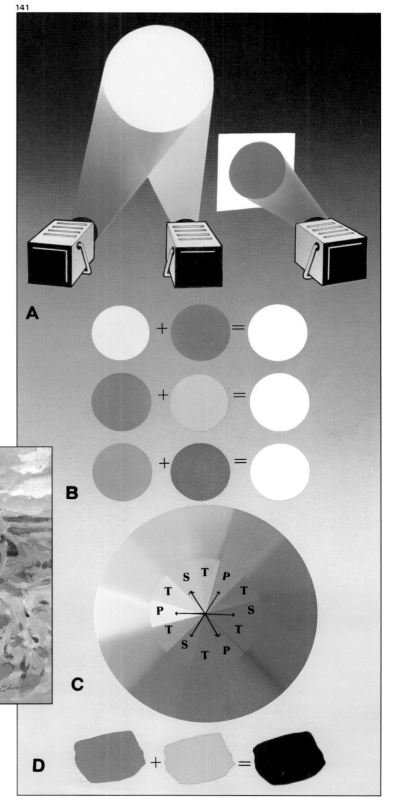

圖141. 提到陰影的色彩，我們必須了解一點色彩理論，特別是補色，如圖所示。

圖142. 特瑞沙・雷塞爾(Teresa Llacer)，《風景》(Landscape)，私人收藏。雷塞爾是位深愛補色並置的畫家。

陰影第一個顏色：藍色

明暗法大師林布蘭曾宣稱，光線的顏色並不重要，只要陰影的顏色能對應光線的顏色就可以了。這個說法很有道理。那麼，正如林布蘭所說，各位可以用淺色調或深色調的紅色或黃色作為蘋果以及這些橙色陶器的固有色（物體實際的顏色）（圖143）。但是陰影的顏色，各位不能改變，同時陰影與物體本身必須要有完美的色彩關係。從現在起，各位在畫陰影的顏色時，不要只是把顏色調深就以為沒事了。要記住這個原則：

所有的陰影都是顏色的混合。

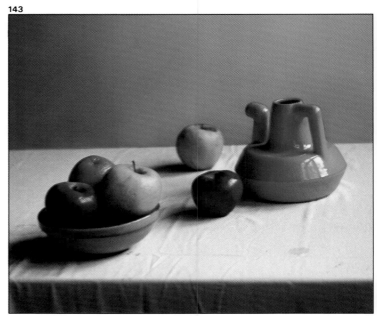
143

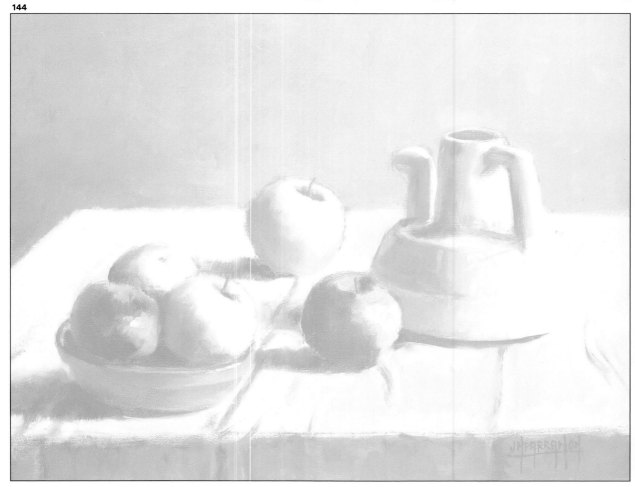
144

暗色調裡的實際色或固有色

所有的陰影都含有藍色，存在於所有陰暗的區域，也有色調較深的固有色，以及固有色的補色。圖143的實物，我在圖144當中只使用藍色。接著受光部分我使用固有色，但陰影部分我採用色調較深的固有色（圖145）。下一頁，我將要用固有色的補色畫陰影（圖146）。請看最後完成的圖畫（圖147），我混合上述三種顏色來畫陰影。

陰影第一個顏色：藍色

光線減弱時，色彩的強度也會減弱，不過，微弱的光線也會產生淺藍色的光，使所有的顏色都帶點藍色調。想想看！

黃昏時的風景是什麼顏色？是不是所有的顏色都帶點兒藍色？如果一個區域中的光線、強度都沒有減弱，那麼陰影又從何而來？在圖144中，請注意構成陰影的藍色份量。

附加顏色：實際色的較深陰影

實際色也好，固有色也好，我們所指的都是原色，也就是紅色、黃色的蘋果，以及深黃色的陶器。這裏較深的顏色是陶器和紅蘋果的洋紅色，黃蘋果的紅色，以及橘子的赭色。請研究這個公式在圖145的應用。

圖143和144. 上面是我實驗作品時使用的模型。下面圖畫係以藍色再現，而藍色就是用來混合陰影色彩的第一個顏色。

圖145. 本圖使用相同的模型，以正常的方式繪製，明亮部分使用純色，而陰影部分則使用相同的顏色，只是色調較深。

145

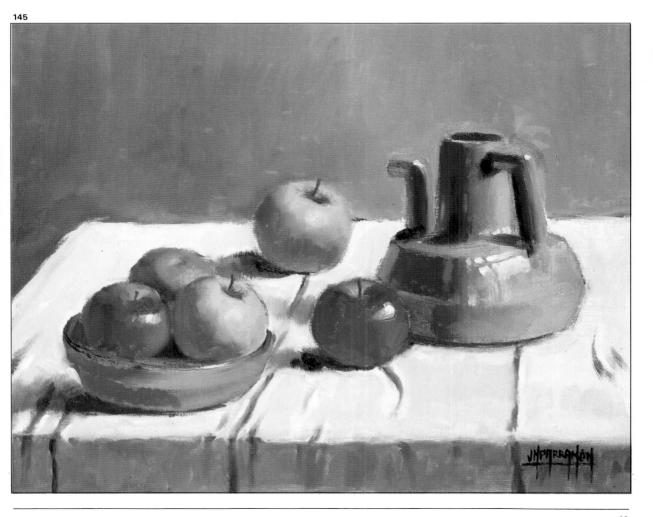

固有色的補色

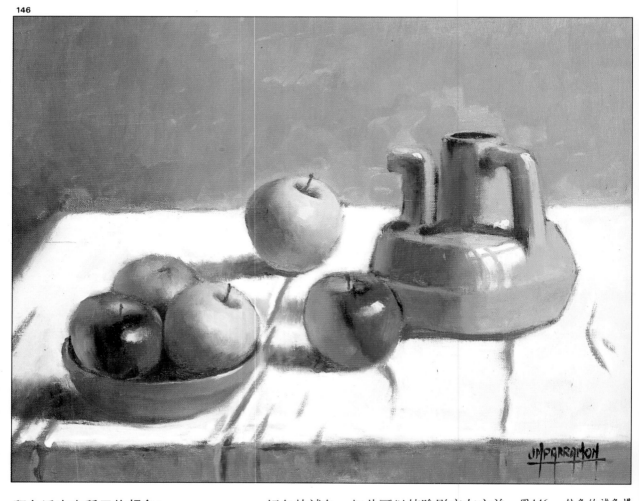

146

印象派畫家所用的顏色：
固有色的補色

黃色的補色是深藍色，洋紅色(carmine)的補色是綠色；橙色的補色是藍色等，它們可與適當的固有色混合。各位在畫樹梢實影時，先混合洋紅色與綠色，然後觀察受光部分與陰影部分的完美色彩關係。在相同的風景畫中，各位可以用白色、土黃色或洋紅色來刻畫陽光大道的泥土顏色，產生一種淺土黃洋紅色的效果。至於樹木投影的部分，各位可以混合較深色調的土黃色與洋紅色，混合時少用點白色，同時可以加上中間色調的藍色（藍、白色的混合），以及土黃洋

紅色的補色，如此可以使陰影享有完美的色調，即使不夠完美也是極好的色調。然後，各位只要將這個色調與實物顏色相比較，用點洋紅色、土黃色或白色加以修正。當然啦，我向各位介紹的這個公式在數學上並不完美，這是因為固有色的藍色及深色調，以及固有色的補色都有不同的強度及色調，顏色上會偏向特定的色調。不過練習作畫時，這個公式仍然有用，各位不妨多試試，所有的陰影都帶有淺藍色，各位請勿懷疑。正如梵谷(Vincent van Gogh)所說：「在所有的陰影中，我都看到藍色」。

圖146. 純色的補色構成陰影的顏色。圖中暗藍色（黃色的補色）用於陶器的陰影部分，而綠色（紅色的補色）則用於蘋果的部分。

完成圖中的實際顏色

147

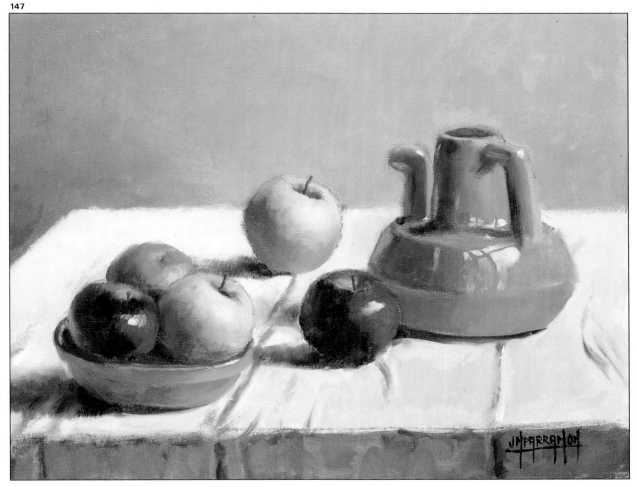

完成圖

雖然繪畫的再現幾乎無法達到完美的境界，在這個範例中，各位可以欣賞我們稍早介紹的顏色或趨勢。比方說，請注意紅色蘋果與黃色罐子重疊。將洋紅色調的紅色與藍、綠色（而非黑色）混合，我所完成的色調很強烈，可以調和光影的顏色，並賦予正確的色彩關係。如果我們加上淺而明顯的綠色，那麼陰影就

更具「真實感」了。我們在黃蘋果上也看到相同的效果，這蘋果在白桌布及紅蘋果反光的受光部分也加上了藍紫色調。這些都是色彩的變化，畫陰影顏色的時候，各位可以創造這些變化，只要運用這個公式就行了：藍色、固有色較深色調，加上補色。

圖147. 陰影的顏色，是我們混合三種顏色而成的：藍色（所有陰影都有的顏色）、純色的深色調及補色。

現在，我們要進入實際應用的領域了。光線可以顯
示並表達一些訊息。前側光照明可以顯示實物的輪
廓，效果比背光照明更好。從上而下的漫射照明較
適用於婦女或兒童的畫像，效果優於直射照明。直
射照明在畫家作自畫像時可能會採用。至於由下往
上的照明，竇加及羅特列克發現這種照明方式通常
用於描繪舞臺上的舞者、歌者、演員等，也可用於
突顯主題的戲劇效果，如哥雅的《五月三日處決》。
處理不良的對比會毀了一幅畫作，而氣氛及前景、
背景間的空間處理得當，可以為作品帶來高級的藝
術品質。本章探討光影效果的實際應用，將會考慮
這些因素。

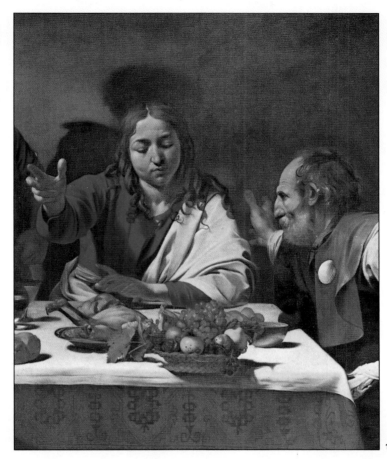

一般原則的應用

主題及光線的方向

採用正面照明好呢，還是漫射照明好呢？

在古典及現代美術中，各位會看到許多沒有明顯對比的柔和照明的範例，令人想起正面照明的特性。文藝復興時代藝術家畫筆下的聖母瑪利亞畫像，幾乎都是採用這種照明方式。而較現代的畫家而言，比方說雷諾瓦，畫許多人物時也是採用這種細緻、細微的陰影處理方式，才得以突顯作品的色彩。

不過，這並不是標準的正面照明，應該算是漫射照明。比方說，就好像光線從畫室巨大的窗戶透進來，或是因雲彩的遮蔽而變得柔和的陽光也是如此。漫射照明的光線遍照模型各個部分，產生立體感的效果，但對比及光影的漸層會變得較為柔和。歷代不朽的肖像畫家都是採用這種照明的方式，這些例子有拉斐爾(Raphael)的聖母像、安格爾的裸體及婦女畫像、委拉斯蓋茲及哥雅的公主、皇后畫像，以及雷諾瓦的兒童及少年畫像。各位注意到沒有？聖母、婦女、兒童、少年……，還有純潔、靈性、細緻、溫文、柔和等特質。這些都是漫射照明所表達的特質。

漫射照明也可以用來表達悲傷、寂寞、憂鬱、靜態戲劇情緒的各種心境，也可傳達一般說來充滿靈性及莊嚴的意境。在孤寂的風景畫中，我們看到光線無法產生陰影，也看不到太陽，而鄉村或城

圖148. （前頁）卡拉瓦喬，《在艾瑪斯的晚餐》(*The Supper at Emmaus*)（局部），倫敦國家畫廊。光影可作為一種表達方式，本畫可為明證。

圖149. 莫內，《聖雷札火車站》(*Interior of the Saint Lazare Station*)，巴黎奧塞美術館。此畫顯然使用漫射正面照明，看不到具體的明亮部分或陰影。

149

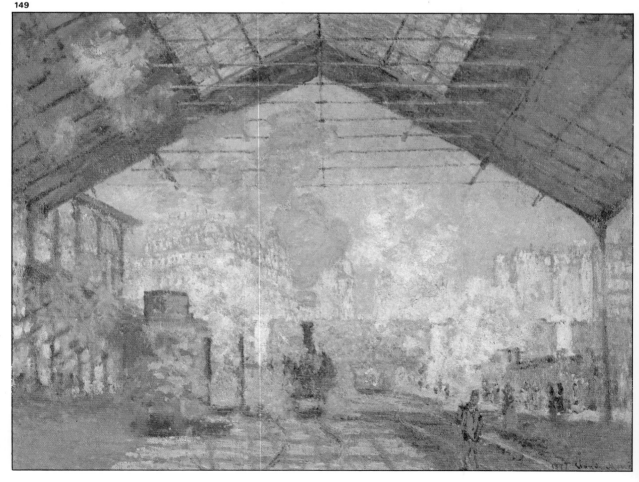

150

151

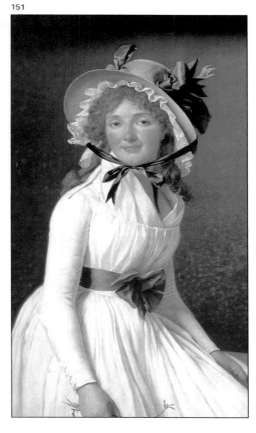

152

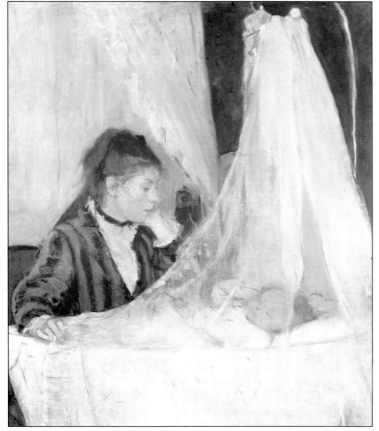

市的上空也陰霾遍佈。刻畫後街、郊區、港口、河口、火車站的圖畫常用漫射照明，其中起重機及其他機械都呈灰色。這種情形是因為藝術家運用氣氛感來創造深度，畫家將背景作灰色處理，並在背景前景間加上藍灰色系的氣氛。

圖150至152. 委拉斯蓋茲，《瑪格麗特公主四歲畫像》(The Infanta Margareta Teresa at the Age of Four)（局部）（圖150）；大衛，《塞拉茲愛特夫人》(Madame de Seriziat)（圖151）；均藏於巴黎羅浮宮；（圖152）貝爾特・莫利索(Berthe Morisot)，《搖籃》(The Cradle)，巴黎奧塞美術館。委拉斯蓋茲是十七世紀的畫家，大衛是十八世紀畫家，而莫利索則是十九世紀畫家。在人物畫方面，這三位畫家都有個人的風格，但他們都用正面或漫射照明，這種照明方式可以柔美地照亮整個模特兒。這種照明方式與主題——小公主、優雅的女士、母親——相符。

色彩派畫家的正面照明

後期印象派及野獸派的畫家創造了色彩技巧，這種繪畫風格幾乎不使用陰影來烘托體積感。這種風格有個例子，就是本頁塞魯西葉(Serusier)的作品。

許多現代藝術家都希望純畫光線，因此許多作品都使用正面照明。採用這種風格的大師有莫內(Claude Monet)、梵谷、馬諦斯(Henri Matisse)、阿美迪歐·莫迪里亞尼(Amedeo Modigliani)及莫立斯·尤特里羅(Maurice Utrillo)等，他們都是使用平塗顏色(flat color)。馬內所繪的名著《吹笛的少年》(The Piper)，首次將

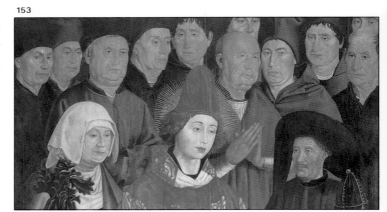

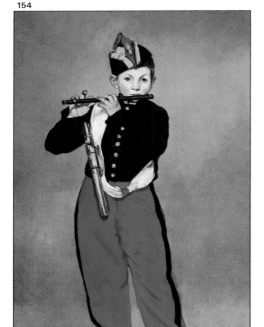

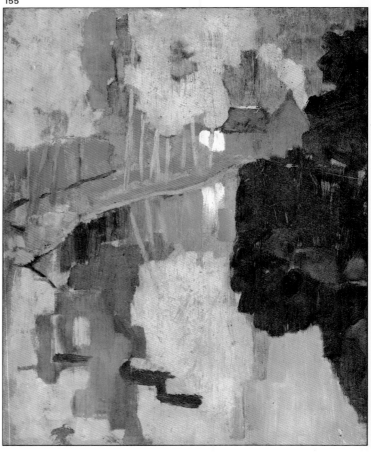

這個潮流帶到畫壇。這幅畫像由顏色主導，幾乎看不到陰影。

那麼，我們可以這麼說，沒有陰影的直接正面照明，和現代裝飾美術的概念有密不可分的關係。

圖153. 努諾·剛克夫斯(Nuno Goncalves)，《葡萄牙皇家禮敬聖者文森》(The Portuguese Royal Family Venerating Saint Vincent)，里斯本國家美術館。葡萄牙藝術家剛克夫斯這幅作品，是十五世紀卓越之作，風格有如現代的後期印象主義畫家。

圖154. 馬內，《吹笛的少年》，巴黎奧塞美術館。馬內就從這件作品開始使用平塗顏色，不畫任何陰影。

圖155. 塞魯西葉，《愛之林風景》(The Wood of Love)，巴黎奧塞美術館。這幅範例，是以現代色彩畫家的觀察法畫成。

側前光照明

最常使用的照明方式

正如我們先前所說的，這種照明方式，最適用於突顯物體的輪廓，可以產生理想的立體和深度感。側前光照明比起其他照明方式，更能烘托身體的特質，例如鼻子的形狀，不論其長短，獅子鼻或是鷹鉤鼻；臉部皺紋的深度；以及顴骨的輪廓等。側前光照明也可以帶出蘋果、人物或房屋的立體感。

這種照明方式多數見於人物鉅作，例如魯本斯的作品，魯本斯或許就是表達立體感最偉大的藝術家。我們可以在許許多多的靜物畫當中，看到這種照明方式，因為靜物畫幾乎都是要在二度空間當中呈現三度空間。在風景、動物、花卉及其他種類的圖畫中，各位也看得到側前光照明的應用。側前光照明通常用於突顯臉部的特徵和男子氣概，各位研究古典畫家的人物畫或畫像就可以明白這一點。我們先前介紹過安格爾以婦女為主題的作品，他運用漫射正面照明的方式照亮臉部，以呈現較陰柔的臉。畫年輕人畫像的時候，他也是用相同的公式，只不過照明方式更直接一些，光線也較為強烈。不過，他在塑造成年男子的臉部時，都採用側前光照明，強調陰影的處理，突顯皺紋、鼻子、下巴的形狀，使作品充滿活力、陽剛之氣。

不過，最重要的是，側前光照明是表達主題的工具，具有十足的記錄特性，目的在於盡可能充分地展現主題。

圖156至158. 委拉斯蓋茲，《酒徒》(The Topers)（局部）、《巴特沙‧卡洛斯著獵裝英姿》(Baltasar Carlos in Hunting Costume) 及《青年肖像》(Portrait of a Young Man)（一般認為這是自畫像），均藏於馬德里普拉多美術館。第一幅是典型側前光照明的範例，可以帶出輪廓，增加體積感。在兩幅畫像當中，委拉斯蓋茲畫了兒童的頭部，實際上使用的是正面照明，而他自畫像的照明方式較近似側前光照明，創造出更鮮明的立體感，並突顯他臉部的特色。

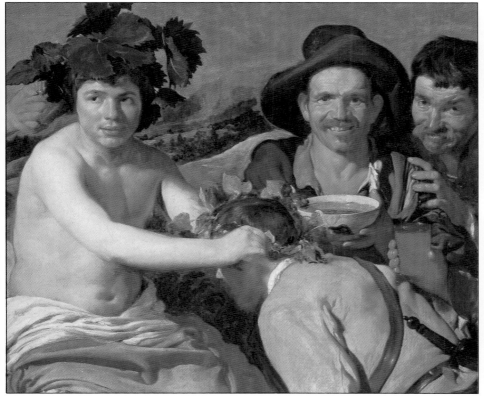

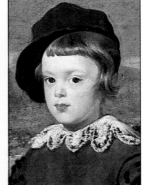

明度派畫家的側光照明

在描繪對象中加入更多的陰影可以增加戲劇效果。而側光照明就有這種作用，它的意思是光線照射在描繪對象的一側，使其一半受光，一半背光。

也許由於描繪對象有一半受光，另一半完全在陰影範圍內，因此標準的側光照明在繪畫時甚少使用。不過，部分男性畫像、深色調靜物畫，以及室內景觀繪畫當中，仍然可以看到這種技巧的應用。較常見的技巧是部分側光照明。這種方式會產生大塊陰影區域，使半面受光的部分較為柔和，另一半陰暗部分顯得較富戲劇效果，如此可以展現立體感，同時表達了感覺、情緒、甚至於情感，可說是完美的組合。

159

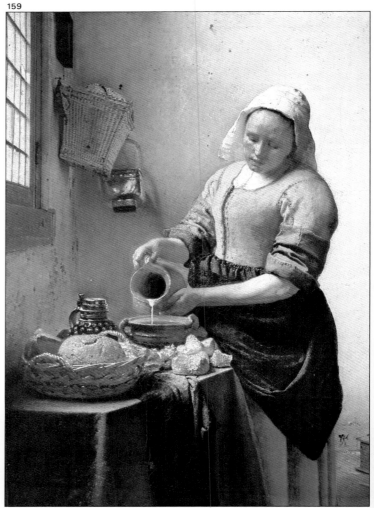

160

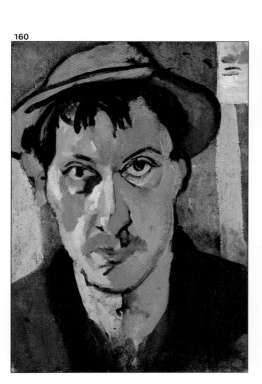

161

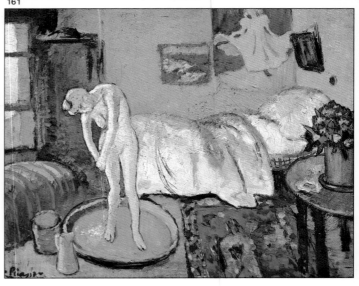

背光與半背光照明

營造出詩意的照明方式

背光照明有兩個必要的前提：必須有一道強光，直接從描繪對象背後照射在它身上，另有一道氣氛光線，比前一道光線為弱，從描繪對象前方照射過來，如此我們才能看清楚並畫出它的輪廓。如果沒有第二道光線，我們就只能畫剪影了。第一道光線產生了環繞描繪對象的典型光環，這種明亮的邊線可以帶出描繪對象的輪廓線條。

記住，我們一定得有一道強光，從描繪對象後方直接照射，也就是背光照射，另外要有第二道光線，來自描繪對象的前方。較弱的光線，作用相當於一個網屏或氣氛光線，可以將部分光線反射到陰影之中，使陰影份量減弱。以太陽光為例，太陽光照射在描繪對象背面時，也直接照在藝術家身上。太陽光直接的照射，突顯出描繪對象外部的輪廓線條，使它的其他部分呈陰暗狀，但即使是陰暗的部分我們也看得到，這是因為氣氛光線或反光照射的緣故。

在室內的時候，氣氛照明的強度不足，顯然無法帶出陰影的輪廓。在這種情形下，我們或許需要第二道光線，我們可以使用窗戶或反光屏來產生這種光線。不論我們採用那種方式，背光照明可以創造浪漫的詩意。一幅作品如果氣氛照明較弱，似乎就有戲劇般的詩意；而氣氛照明強度與描繪對象背後的直射光形成平衡狀態時，會產生敘事詩的效果；而氣氛照明夠強，所有的輪廓都產生魔術般的特質時，就會有抒情詩的效果。背光照明是一種表達的方式，從這個角度來看，它的基本特性可以界定為：具有透明性、朝氣蓬勃、芬芳氣息，而且純淨無瑕。這種照明形式可以塑造描繪對象的輪廓，這種特殊的立體感可以加強深度感，特別是戶外作畫的深度感。

圖159. （上頁）臺夫特(Jan Vermer de Delft)，《廚房女傭》(The Kitchen Maid)，阿姆斯特丹國家美術館。

圖160. （上頁左下）安德烈‧德安(André Derain)，《戴帽子的自畫像》(Selfportrait with Hat)，納山‧史莫克(Nathan Smooke)夫婦收藏，洛杉磯。

圖161. （上頁右下）畢卡索，《藍室》(The Blue Room)，菲利浦收藏(Phillips Collection)，華盛頓。

圖162. 喬欽‧索洛拉(Joaquin Sorolla)，《瓦倫西亞海灘》(A Beach in Valencia)，私人收藏，馬德里。

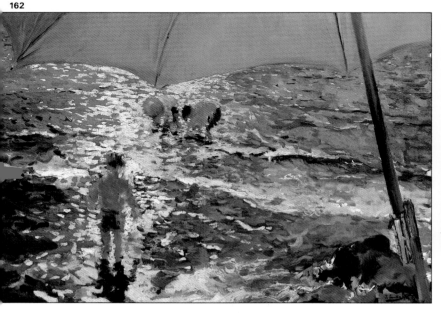

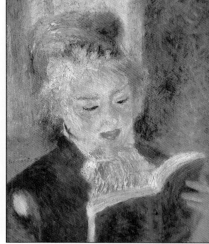

圖163. 雷諾瓦，《讀者》(The Reader)，巴黎奧塞美術館。

從上而下與頂點照明

從上而下的照明

從上直接向下照射的方式只有在特殊情形下才使用，尤其是在我們要捕捉效果強烈的影像時。一般而言，這種主題多與超自然現象有關。這是一種「來自天堂」的光，照射在古典畫家筆下的聖人及耶穌門徒身上，巧妙地結合了主題、背景及受光、陰暗部分的配置。從上而下的照明通常會產生葬禮、凝重的效果。這種方式常用於呈現永恒、死亡及上帝。到目前為止，我所說的是幾乎從正上方而下的照明。斜角照明(oblique lighting)，也就是介於正面照明及正上方往下照射之間，通常用於戶外的主題及畫室內的作品。對了，這種照明方式有個名稱，叫做：

頂點照明(zenithal lighting)

頂點照明使用的光是來自上方（頂點）

的漫射光，例如從氣窗射入的光線。這種方式見於古典畫家許多畫室內的繪畫和素描，我本人曾在美術學校的工作室中看過。本頁有個典型的範例，這是十七世紀阿德里安·范·奧斯塔德(Adrien van Ostade)的作品，這個怪異的版本畫的是一個畫家的畫室。請注意，這幅畫中淺色的布放在天花板，如此可以將射入窗戶的光線向下反射，以產生頂點照明的效果，另外木板的位置與窗戶成90度，也有助於達成同樣的效果。

頂點照明具十足的表達特性，也有許多變化，可與漫射的正面照明相媲美。

圖164. 阿德里安·奧斯塔德(Adrien van Ostade)，《畫室》(The Artist's Studio)。光線透過窗戶照射在畫家身上，窗戶上方有塊反光屏，天花板有塊布也可以反射光線。

圖165. 荷西·帕拉蒙，《都會景觀》(Urban Landscape)，私人收藏。

圖166. 荷西·帕拉蒙，《水果圖》(Composition with Fruits)，私人收藏。

圖167. 荷西·帕拉蒙，《瑪他畫像》(Portrait of Marta)，私人收藏。

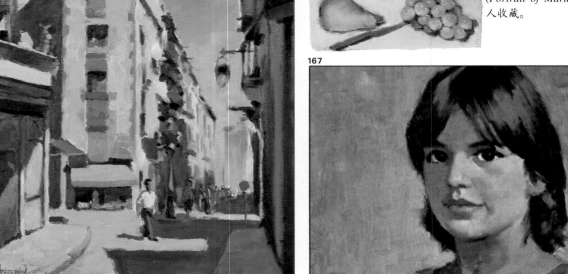

由下往上照明

由下往上照明

一般而言，這種方式用於表達恐怖或神祕。這是懸疑、恐怖電影常用的照明方式。哥雅的《五月三日處決》即為典型的範例，在這作品中，藝術家刻意把大燈籠放在地上，從下往上照亮場景，並藉此方式表達死囚的騷動和恐慌。（這幅畫詳見圖30。）然而，由下往上的照明方式也可以用來營造神奇、超自然的氣氛，如本頁艾爾‧葛雷柯(El Greco)的宗教作品。

請不要認定這些概念是放諸四海皆準的真理，絲毫不能加以改變。絕對不是如此！即使是廣泛應用的照明方式，也可能有不同的詮釋方式。例如竇加的名作中，所刻畫的舞者、音樂家、舞臺等，也有利用蠟燭光從下向上照射的情形，而竇加絕對無意要表達恐懼或某種奇蹟的事件。

168

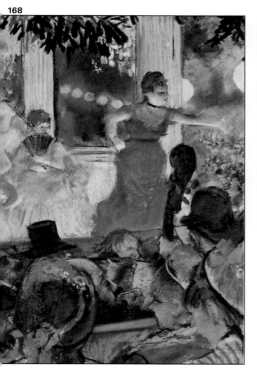

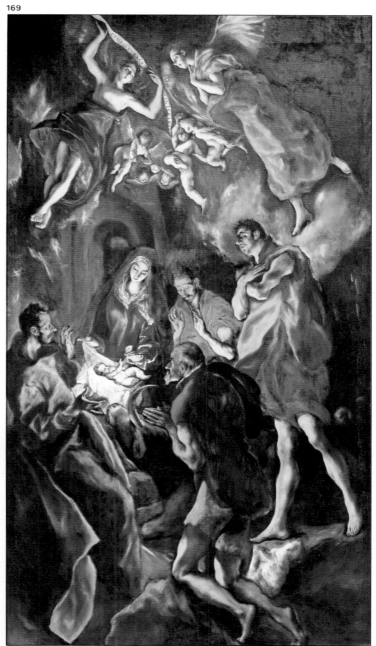

169

圖168. 竇加，《咖啡廳音樂會》(The Café Concert)，聖皮耶美術館(Saint Pierre Museum)，里昂。這幅畫的光線來自下方，原因是舞臺光線照射的緣故。竇加經常使用這種主題及照明的方式。

圖169. 葛雷柯，《牧羊人的禮讚》(The Adoration of the Shepherds)，普拉多美術館，馬德里。這種魔術、超自然的光線非常適合這個主題。葛雷柯都是使用模特兒作畫，不過他也用坐姿或站姿的人體

模特兒作畫，另外此畫精靈及天使是吊在天花板的形狀，這也是他會採用的方式。

光線的份量與性質

前幾頁談到的一般原則，都受到光線的份量、性質、方向所影響。光的性質基本上由直射或漫射照明所產生，會形成較強烈或較柔和的對比，也像是力量或柔和、熱情或平靜等差異。所謂光的份量是指照明程度的多寡，從另一個角度來看，光的份量有助於表達與光影有關的行動、概念或情緒。無論如何，各位應依據描繪對象的特性，或它所呈現的訊息，以及各位作品當中要傳達的意念，來決定照明的方式。

一般作畫時有兩種或兩種以上的光源，對嗎？

基本上，不對。畫師或畫家不同於攝影師，攝影師利用人造光塑造其拍攝對象，他可以運用攝影室內各種數量的燈與反射鏡。而我們畫家一般都只用到日光，這是因為日光具高度漫射的特性，具有獨特的強度及色彩，實際上無法用任何人造光源來模仿。由於日光是自然光，因此所呈現的是固定、真實的色彩基準，最容易為眼睛、記憶所保留，也最容易使人聯想到實際情形。

此外，和攝影師不同的是，我們藝術家可以依自己的需要，修改、調整日光的效果。我們可以經由混合、加深色調、增加亮度等方式任意增加或改進對比，也可以讓對比變得較為柔和。

170

171

圖170和171. 菲利普·山塔曼斯 (Felipe Santamans)，《繪畫材料靜物畫》(*Still Life with Painting Materials*) 及《裸女圖》(*Nude*)，私人收藏。山塔曼斯是傑出的粉彩畫家，使用溫暖、溫和的語言，這是透過頂點照明的方式，偶爾結合輔助照明，照亮物體的陰暗部分，以產生柔和的反光，同時可以更細緻地呈現輪廓。

無論如何，我們在戶外作畫時，實在無從選擇光源的數目。我們可用的只有一種個別的光源。

我們在畫室或室內作畫是不同的情形，因為室內的通道、窗戶或門，不論大小，都會透光進來。例如在作水果的靜態構圖時，利用漫射側前光照明，你會看到

陰影部分太暗了，這時，你可能會想：「這裏只要來道光線，這些陰影就可以去掉了！這樣做可以嗎？」可以的，有何不可？那麼要用那種光線呢？人造燈光如何？不好，最好不要。因為你會改變整個色調，會在陰影中加入淺黃色的反光，這種顏色和自然光是不相同的。最好還是用一面白色的反光屏。

反光屏可以當作第二個或輔助光源

在畫室作畫時，如果需要消除陰影，以增強肖像、人物或靜物的反光效果時，可以考慮使用反光屏。比方說，你可以用有框的白帆布、一塊白布或一張普通的白紙，但一定要白色的材料。放置的位置也要注意，另外要考慮的細節包括放置距離的遠近、完全反光或部分反光，以及反光的角度等。此外要特別注意的是，反光屏一定要構成額外的光源，可以用來加強、改進立體效果、量感及深度，但絕對不可以削弱基本光，因而在實物上產生誇張的反光。絕對不要使用兩種相同的照明方式，或甚至兩種強度相當的光線，因為各別產生的效果會彼此抵消，如此一來，藝術的特質就變成做作了。

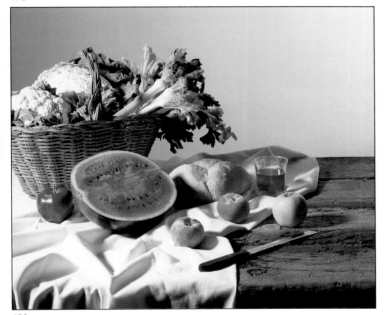
172

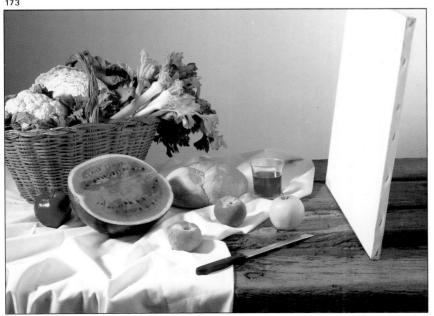
173

圖172和173. 在圖173的靜物畫中，我使用一面反光屏產生反射光，以衰減對比，增加輪廓的立體感。這種反光屏是很常用的，只要反射光不太強，可以建議各位使用。安格爾曾說：「反射光不可過強，否則反而會破壞輪廓。」

對比與氣氛是呈現三度空間所需的兩項基本要素。對比結合明度處理，使我們得以表現立體感；氣氛結合對比使我們得以表達深度，也就是前景與背景之間的空間。

此外，當對比結合光線的方向與性質時，藝術家得以表達概念或情緒，例如強或弱、戰爭或和平、熱情或狂喜等。對比也可以同步呈現，以突顯色調或顏色，它可以效果強烈，或異常柔和，也可以用來強調背景的外形與輪廓。運用前景的刻畫與對比，結合背景、中景的氣氛營造，再加上模糊的外形與輪廓，或是「焦距不準」的效果，我們可以達到驚人的藝術品質。本章要探討對比與氣氛，我們將可以了解它們的重要性，因為唯有如此，我們才能提升我們的繪畫技巧。

174

對比與氣氛

對比

畫光線時，要面對的第一項要素就是明度，因此我們才能決定色調。接著要考慮的是對比，這個要素和第一項結合起來，可以決定體積的效果。由於對比是兩個或兩個以上的不同色調相比較所產生的效果，我們可以這麼說：「沒有顏色，就沒有對比，那麼作品上就只剩下線條的問題了。」

此外，我們知道黑色和白色是諸多色調當中的兩個極端，因此我們也可以這麼說：「當一幅圖畫只有黑、白兩色時，它就具有最大的對比。」

在這兩個概念之間，發現對比仍有其他可能的效果，例如柔和的對比，因為亮度十足，因此這種對比幾乎難以察覺；學術性對比，這種對比使用深黑色、深灰色、中灰色等顏色，亮度一直降到純白色為止；另外還有鮮明、強烈的對比，

幾乎已經達到極度的對比，此時，中間色調幾乎不存在，同時在光線主導下，與深色形成強烈對比。

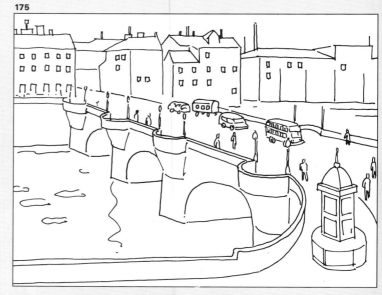
175

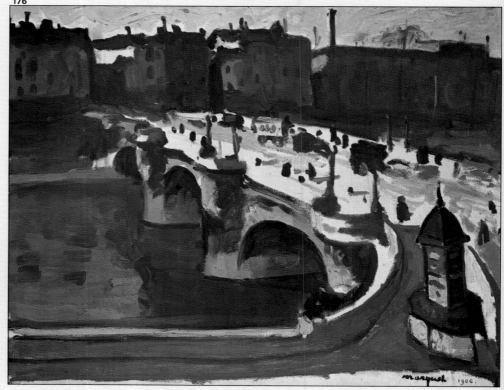
176

圖174. （前頁）雷蒙·凱薩斯 (Ramón Casas)，《氣氛十足》(Full Air)，巴塞隆納現代美術館。

圖175和176. 阿貝爾·馬克也 (Albert Marquet)，《新橋》(The New Bridge)，華盛頓國家美術館 (National Gallery of Art)，徹斯特·戴爾 (Chester Dalle) 收藏。本畫可看出印象派畫家馬克也在這個都會主題的自由詮譯當中所使用的光線，他用的是背光照明，結合特別的對比方式（圖176）。同樣的主題，可以用線條畫出，如圖175，只不過，由於沒有色調及顏色，因此沒有任何對比。

鄰近色對比

如果各位拿出兩張白紙，把它們放在一起，一張除了在中間留出小空白以外，全部塗黑，各位會看到一個奇怪的效果：白色在黑色環繞之下，似乎比沒畫任何東西的白紙更白。如果各位在白紙中央畫上一個土黃色的形狀，在有黑色背景那張紙的中央也畫上土黃色的形狀，一定會注意到後者的顏色似乎比前者還淺。請記住鄰近色對比(simultaneous contrast)這兩個實驗結果：

1. 周圍背景顏色越深，白色就會顯得更白。
2. 周圍背景顏色越淺，灰色就會顯得更暗。

現在，我們來印證一下這些原則，首先我們先解決初學者常見的問題：白色的處理。

圖177至180. 依據鄰近色對比的原理，雖然有黑色背景及白色背景的正方形都使用相同的土黃色，但黑色背景的正方形顯得色調較淺。另外兩幅範例中含有依據魯本斯的《希臘三美神》(The Three Graces)所作的肉色剪影，這兩幅一幅使用白色背景，一幅則用黑色背景，其中的剪影也有相同的情形。

177

178

179

180

白的問題

我答應幫我的朋友雷蒙 (Ramón) 畫幅畫像，現在這位體形矮小的老人靜靜地坐著，看起來就像個德高望重的聖人。我選用明亮的漫射光，來自老人上方偏前一點的位置，如此我可以捕捉他寧靜的聖人氣質。我預定用淺灰色做為他的背景，因為如此可以烘托出他的氣質，也就是隨著年歲漸長，因此清晰的特質似乎有所減損，要創造的就是這種效果。然後我開始畫，先畫上陰影的輪廓，研究對比的情形，以便畫出背景的色調，然後他的臉似乎在向我發出呼喚，要我把臉畫清楚一點兒，於是我就慢慢地增加背景灰色的深度，一直調到深灰色……再調深一點兒，再調深一點兒，夠了！運用鄰近色對比的原理，雷蒙的臉就有他特有的蒼白特質。

接著，我決定幫他畫成半身像。他左腕戴了一隻手錶，就在襯衫袖口下緣的地方，這隻錶是他孫子去年送給他的，還是隻金錶。這時候我們的問題來了，就是處理白的問題。首先我們看到袖口，乍看之下，你會說是白色，沒錯，的確是白色。另一方面，我們看到金錶反光

部分，這些閃閃發光的光澤從錶面玻璃反射而出，就像小燈當真在發光一樣。那麼，如果袖口是白色，我該用怎樣的白來畫閃閃發光手錶的微光呢？先不要談這個老人，各位有沒有聽過描繪對象的雙白理論？這個理論大多數的初學者都不會放在心上，我現在要用粗體字寫出來，希望可以幫助各位牢記：**沒有什麼物體是絕對白的。**

平面上大小區域的白，例如雷蒙襯衫的袖口的白色，根本不存在。我這麼說吧，這根本不是白色的白。絕對的白是光線的顏色，而手錶上我們只有看到強光或閃光的部分才是絕對的白。所以，一般而言，襯衫的袖口應該畫成稍微髒髒的白色，也就是白色中帶點兒灰色……而儘管在受光最強的部分，我們可以畫亮一點，或畫白一點。

這一課很重要，請各位務必記住。要這麼想：每次在描繪對象上看到白色區塊的時候，在理論及實際上，都會有兩種白色，其中一種白度較弱，稍微帶點灰色；另一個是純白，就是畫紙的顏色，這種白只存在於強光的區域。

圖181. 素描及繪畫的基本要素是色調的明度及明度的對比。(如果你從素描著手，先精通明度及對比，那麼在繪畫時，就容易多了。)這張圖說明了白色色調的問題。你可以看到白襯衫的袖口呈淺灰色，事實上，沒有什麼物體是絕對白色。畫紙的絕對白色用來呈現手錶玻璃及錶框的亮光。

圖182和183. 你絕對不可以先用亮的背景畫模型，再依據背景調整模型的色調，然後又把背景色調加深。如果這麼做，根據連續對比的原理，模型的明度將失去強度，從這些人物畫當中，各位應該可以了解這點。同樣的原理也適用於相反的作法。如果各位突然把背景的色調變亮，那麼模型的明度就太深了。

181

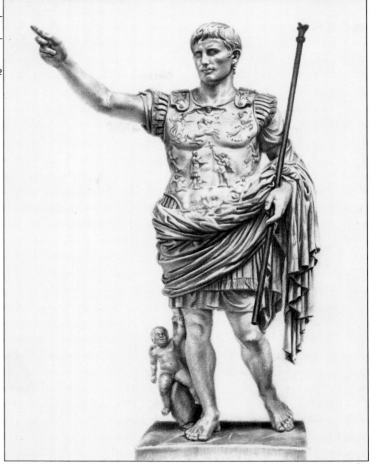

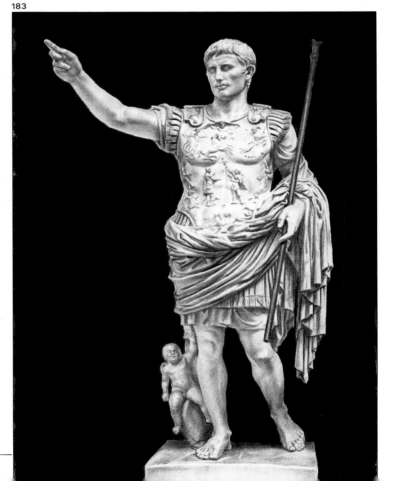

各位也要記住，想要讓髒髒的白色稍微亮一點，可以用周圍黑色調撒點謊，也就是將這些色調顏色再深一點。

現在，我接著要談談一個鄰近色對比的實驗，這是我過去失敗的實驗，我一直難以忘懷。

我當時還在美術學校就讀，用炭筆作畫，有一次我畫奧古斯都 (Caesar Augustus) 的全身石膏像，我想大概花了十五到二十天左右。花了那麼多時間，各位能想像嗎？我花了許多時間，為這幅畫做牛做馬，為了這裏要加一點，那裏該怎麼畫，輪廓有什麼地方不對勁等問題，花了許多時間。這幅畫我用畫紙的白底作背景。我想，畫得好像還不錯。

然而，我前面一、兩排的學生中，有人在畫雅典女神米娜娃(Minerva)，用的也是全身石膏像，不過是用黑色的背景。我看看我畫的奧古斯都，嗯！看起來沒什麼問題，但那位同學的米娜娃好像要從畫紙中走出來一般地栩栩如生，而他也不過用了黑色的背景而已。我和同學討論了一下（很遺憾，我居然沒有和老師討論），然後就依樣畫葫蘆。

那簡直是惡夢一場！我依舊記得：我畫的奧古斯都看起來十分虛弱，對比完全消失了，而色調也變得很陰暗。我滿臉通紅，還是硬著頭皮笨拙地用炭筆繼續畫，作補強、描黑的動作。「花了這麼多時間和力氣，卻畫成這副德性!?」最後我用炭筆在圖畫上打個大叉，一怒而去。我永遠忘不了那一刻。

這個教訓就是：「周圍背景的顏色越淡，灰色看起來會暗一些。」我把奧古斯都的背景畫黑之後，下場便是如此。

結論就是色調的平衡和對比具有十分密切的關係。這兩個層面各位千萬要同時處理才對。

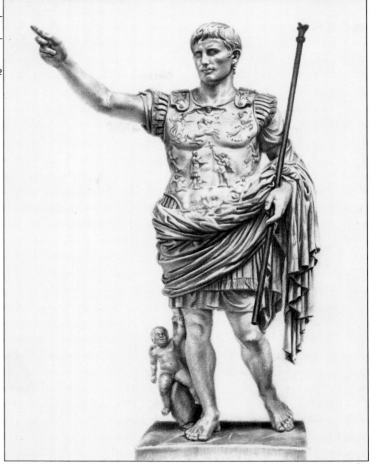

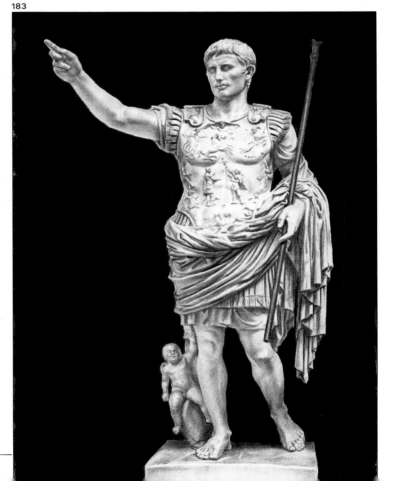

主題與背景

在開始作畫之前,要先規劃對比的效果,這項工作在各位研究描繪對象的位置、角度、照明方式的時候,就開始進行了,這點很重要,請各位記住。關於這個課題,達文西曾說:

「人物周遭的背景,在人物明亮部分應呈深色,在人物陰暗部分應呈淺色。」

看看本頁維納斯的照片,拍攝時用的是正面照明,可以清楚地說明這項原則。請注意人物的右手邊是屬於陰影部分,而左手邊雖然是明亮的部分,卻與黑色的背景形成強烈的對比。黑暗部分與明亮部分並列,而明亮部分也與黑暗部分並列,這並非巧合,而是經過精心研究的效果,目的是要突顯人物。

桑雅(Sunyer)在畫《母子圖》(*Mother and Child*)(圖185)時也是採用相同的概念,把左邊的背景變黑,而人物的頭部、肩膀與手臂左邊的部分受光。請注意,同樣的地方在頂部的背景部分,稍微亮了一點,可以突顯頭髮黑色的輪廓。

山維森(Sanvicens)的自畫像(圖186)背景也呼應相同的概念,但作法稍有不同。山維森部分作品中,採用野獸派的繪畫風格,用兩種樸素的顏色將背景分割,左邊是有點髒髒的白色,右邊是鮮紅色。如此,可以強烈突顯原應屬於陰影的部分(他用的是綠色,這是洋紅─紅─橙色的補色)。 作品的右邊一直維持銳利的裝飾色彩,不過,這並沒有完全抵消這一邊頭部的明亮部分。請看看接著兩張插圖,足以說明應該注意及避免的事項。兩幅都是側前光照明的靜物畫(事

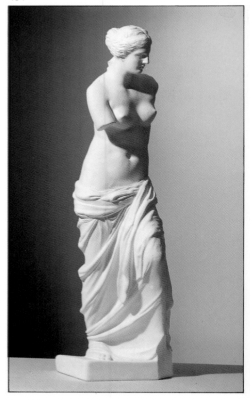

圖184. 為突顯維納斯的造型,背景使用漸進的明亮色調,左邊是深色,右邊是淺色。如此,深色的背景位於模型明亮部分的後方,而淺色的背景則位於模型陰暗部分的後方。

圖185. 依據模型光影效果,將背景的照明加以修改,是許多畫家常用的作法,例如桑雅就這項技巧,用於《母子圖》(*Mother and Child*)的這幅畫裡(現存於巴塞隆納加泰隆尼亞美術館)。

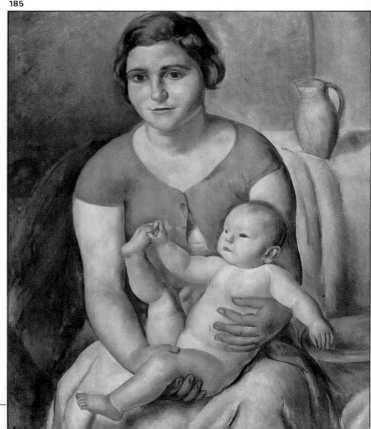

186

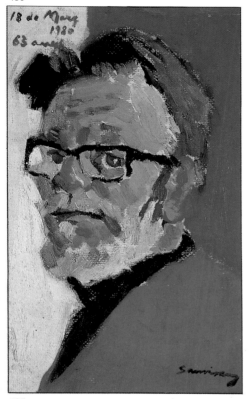

實上可能較偏側光照明，而非側前光照明)， 雖然第一幅畫的照明很簡單，但第二幅畫刻意增加色調的對比，以突顯基本形狀的外緣，才能清楚地帶出體積感及模型的輪廓。第二種情形使用了反光屏，面對背景放置，使原位於陰影的部分亮度增加。

圖186. 山維森，《自畫像》(Selfportrait)，私人收藏。在這幅畫中，畫家在背景方面使用兩種平塗顏色：紅色及髒髒的白色。後者與頭部輪廓在同一位置，如此可以突顯它與背景的對比。右邊背景的紅色則可加強野獸派的色彩風格，而這個部分的頭部輪廓，仍然是清清楚楚。

圖187和188. 希望這些圖可以幫助各位記住：對於特定模型而言，很適合使用第二種或輔助光源，如此可以產生較強的反光效果。這種方法就是把模型陰暗部分的輪廓照亮，並呈現出圖畫更多的深色部分，如此可以減弱背景的色調，創造出明暗對比或「影中有光」的效果。

187

188

刻意的對比

如果我們以巧妙的手法，減弱暗色調區塊旁邊的色調，可突顯暗色調區塊，我們也可以加深明亮部分周圍區塊的色調，以創造更為活潑、鮮明的對比，這就是刻意的對比。在所有藝術大師的作品當中，我們都可以看到刻意對比技巧的運用。各位分析形體邊緣及輪廓線條時，常會發現一種光環，一塊發光區域，或是在淺色周圍的部分，發現較深的色調，只不過這種深色調的處理，我們幾乎無法察覺，另外各位也會看到強光照明的部分，這些都是為了突顯形體、體積及深度的對比。例如艾爾·葛雷柯的作品，就大膽地運用刻意對比的技巧，時常發揮驚人的效果，只不過各位大概可以這麼說，欣賞者，乃至於各位自己，都不會注意到這些對比的存在。在現代藝術中，這種技巧較易察覺，也成為風格的一部分。在竇加的作品當中，我們偶爾還看到他用實線將色調予以限制、隔開，而塞尚則將人物輪廓背景作淺色或深色處理，唯一的目的就是要造成顏色及形體的對比，或予以突顯。

我們可以研究圖185桑雅的作品、本頁底部塞尚的靜物畫，以及下一頁葛雷柯的《三位一體》(The Holy Trinity)，從而了解刻意對比的效果。為了增加各位的了解，上述最後兩幅作品旁我都畫了圖解，其中紅色箭頭標示部分，說明畫家運用假的、刻意的對比以突顯形體。

從現在起，各位運用刻意對比處理人物邊緣及輪廓以強調作品特定部分時，記住你慢慢會發展出個人獨特的風格與性情，並且加入在繪畫和素描中。

圖189和189A. 許多畫家作品當中，都可以看到刻意對比的運用技巧，沒有經驗的畫家可能不會注意到這種技巧。在圖189A當中，我們看到許多紅色箭頭標示的區域，其中塞尚將物體或相鄰背景部分加深，用不同的強度突顯形體的輪廓。

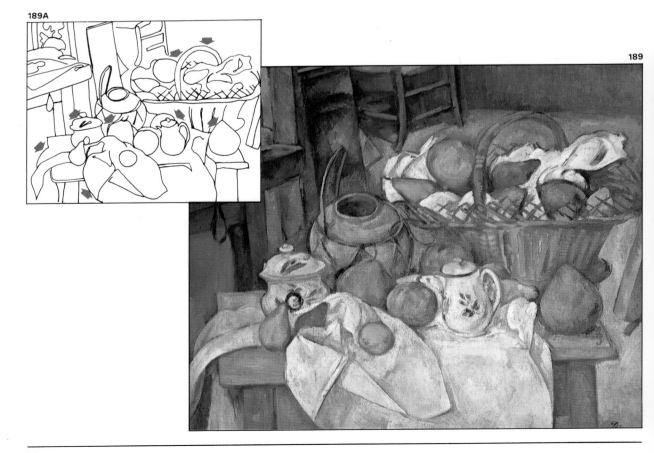

189A

189

190

圖190和190A. 葛雷柯作品中的刻意對比或許較不明顯，不過仍可察覺得到。比方說，請注意天父上帝所穿的白色長袍左臂部分抱著天父之子，而後者則位於陰影部分。請看，這條手臂陰影部分，雖然由於耶穌投影的緣故，應該有較深的顏色，但因為被長袍白色部分很巧妙地照亮，因此反而突顯出來。看到沒？圖190A當中，紅色箭頭標示的就是葛雷柯在這幅著名的《三位一體》（現藏於馬德里普拉多美術館）當中所使用的刻意對比。

190A

氣氛

明度、對比及氣氛是構成深度的三要素。各位閱讀這個單元時，你所處的地方和面前的牆壁之間有個空間，而這個空間當中有它獨特的氣氛。那麼問題是在作品中，如何呈現氣氛？如何記住氣氛無所不在？如何模擬氣氛？要知道不同的環境下，氣氛會有不同的面貌。

明顯的氣氛例證

陰天清晨時，在任何海港，各位都可以觀察到帆影幢幢的氣氛。有時像這幅畫一樣，經常有一陣薄霧告訴我們物體之間的距離，就好像這些形體之間有層紗幕。想像一下，我們現在站在碼頭上。在前景部分，我們看到一些小船，輪廓鮮明、色彩亮麗、濕潤，具有強烈的光影對比。

而這裏我們可以看到點點波光，有如閃耀的金屬。五十碼外，有一批帆船及小舟，形成一個密集的團塊，整體而言屬於藍灰色系。它們的桅杆及船帆，雖然在整體背景當中並不搶眼，但我們仍可辨視，就好像我們從擦亮的玻璃看到的全景一樣。這些船沒有鮮明的輪廓，外緣也很模糊。在背景的部分，水面只不過是平淡的色彩，碼頭上有個建築物，濃霧中依稀可見，而這個建築物不過是由大塊淺灰色顏料構成，看起來煙霧瀰漫的樣子，整個輪廓看起來模糊不清。當我們比較前、中、背景的色調及隱沒於遠方的海水時，可以注意到距離越遠，顏色越淡。

前景的色調明亮、活潑；中景則為中等

圖191. 荷西・帕拉蒙，《碼頭船影》(Seascape with Boats in the Harbor)，畫家收藏。這幅畫明顯地說明了距離構成的氣氛，圖畫背景是旭日初昇的清晨。背光產生了金黃色的薄霧，隨著描繪對象距離的增加，它們的輪廓愈發顯得稀疏、朦朧。

191

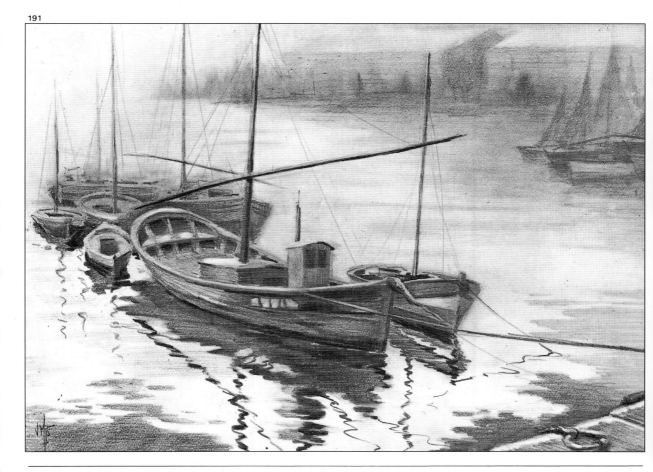

明度，而背景色調則顯得極為平淡，所呈現的灰色色調僅略深於白色的天空。這個明顯的例子，告訴我們氣氛感的三項構成要素：

前、中、背景之間有鮮明的對比。
物體距我們越遠，則呈褪色及灰化現象。
與中景及背景相較之下，前景的形體顯得更為清晰。

請記住這些要素，作畫時要加以利用。或許各位有必要定期複習這個單元。這一點我覺得很重要，因為初學者的作品中，我最常看到這種缺失，也就是缺乏氣氛。基於這個理由，再加上我從未

看過具體利用這三個要素來分析氣氛的繪畫專書，因此，我現在要分別探討這些要素，希望可以從而編寫成較為具體的課程，幫助各位記憶，使各位未來作畫時能加以運用。

圖192. 荷西·帕拉蒙，《漁人碼頭》(The Fisherman's Dock)，私人收藏。這是一幅彩色速寫，描繪的地點同前一幅畫。這幅範例說明了運用三原色——淡黃色、洋紅色與普魯士藍——及白色的畫作。這幅彩色的範例也說明了距離構成的氣氛。前景的船與倒影，結合中景及背景略顯發散的輪廓及色彩，則可以增強對比。這是呈現圖畫深度或第三度空間的理想公式。

192

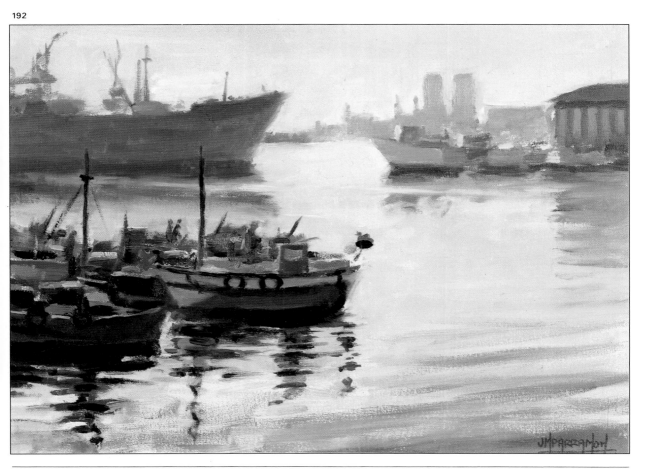

距離增加，對比減弱

各位不妨找個不懂繪畫的人，問他這個問題：「以下那一種情形物體的顏色最鮮明？靠近我們的時候？還是離我們較遠的時候？」 幾乎所有的人都會回答：「當然是靠近我們的時候。」 然後他們會接著說，依他們所見，距離近的事物我們可以看得很清楚，但較遠的物體可能就辦不到了。然後接著說：「所以較遠的物體的顏色比較近的物體深。」

你可以告訴他們，錯了！讓他們知道儘管遠方的山含有深色的部分（如樹幹或帶黑色的土壤）， 然而我們所在地方的色調卻顯得有點藍藍的、淡淡的，所以有這種差別。同樣的原則也適用於海洋、一望無際的農地或其他景物。

你的朋友可能會說：「你說的對！的確，事物的距離越遠，對我們而言，它們的顏色會變淡！」這時候你可以告訴他們這又不對了，你可以這麼解釋：「這麼說吧！如果我們身在雪地的中央，雖然可

以清楚看到週遭的雪全然是白色的，但山頂的雪看起來卻藍藍的，也就是說，比起近距離的白色而言，它們的色調顯得較深。」

接著，你可以提出以下這點，好好導正你朋友的觀念：

> 前景的色調最深，也最淺。

這句話的意思是說「前景的色調並不比背景深或淺，而是前景具有較強的色調對比」。 在捕捉氣氛時，請記住這個基本原則：**距離增加時，對比會減弱。**

不妨在作畫時，演練一下這個原則。在處理前景時，儘量加強前景的對比。不過這當然得視主題及所使用的照明方式而定。然後，隨著距離增加，處理中景及背景時，將對比逐漸減緩。如此，你會看到前景彷彿就要「向你撲過來」般地鮮明。這就是我們研究氣氛的目的。

圖193. 約翰‧派克 (John Pike)，《冬景》(Winter Composition)，私人收藏。這幅美麗的水彩畫，是由華森古普提爾出版社 (Watson-Guptill Publications) 所發行，作品當中，我們可以明確地看到前景及背景對比及清晰度的變化。前景的樹幹半埋在雪中，背景有一排排的樹及藍色的山脈，請觀察前景的細節及對比，並與背景景物缺乏清晰度及對比的情形作一比較。

193

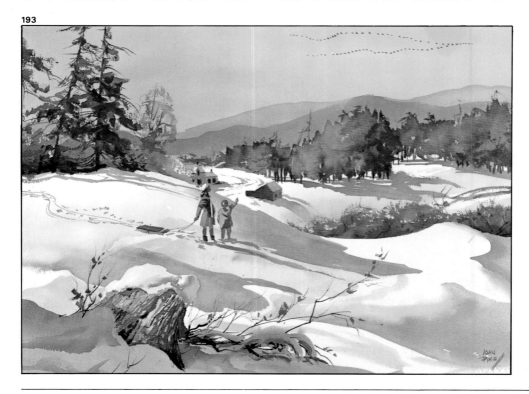

色調與氣氛

隨著距離增加,色調會逐漸變淡,直到完全消失為止。假設你現在正在畫一排樹木,可以看到距離最近的樹梢呈鮮綠色調,距離稍遠的呈淺綠帶點灰色的色調,而距離最遠的則呈淡淡的藍灰色,幾乎與晴空的顏色融在一起。最糟的作品當中,我們反而會看到背景色調十分鮮明、強烈,一直漫延到前景來。我們用淺灰及氣氛色調來強調距離感,絕對比上述情形好上萬倍。圖畫中對比鮮明的前景,配合淺色調的背景,彷彿要邀請我們「走進畫中」。

輪廓與氣氛

首先,我想請各位讀一下達文西所寫的《繪畫專論》(Treatise on Painting),所引述的部分很簡短,但卻很完整,在內容中,達文西提到輪廓與氣氛的關係:

「作品中,距離觀賞者較近的部分,應按照涵蓋這些部分的個別平面,特別小心地處理。第一個平面應該很乾淨俐落;第二個平面把握相同的要領,只不過看起來較為空靈,稍微模糊,或者清晰度較差;然後,隨著距離增加,人物的輪廓顯得較為朦朧,而其部分形體及顏色則逐漸消失。」

請看第一張圖畫,研究一下其中輪廓的清晰度及擴散現象,假定這出自技巧高超的畫家之手,各位可以發現這個原則:風景中,地平線絕對看不清楚。在有許多人物的景色中,背景的人物也絕對看不清楚。

194

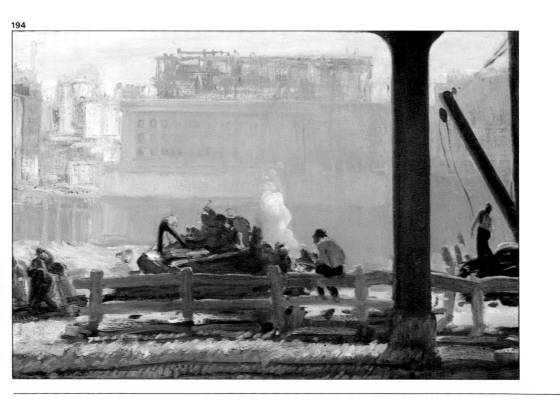

所有主題均位於前景

在事前沒有作任何準備或研究的情形下，你正在畫風景畫並且想要一併捕捉住所有的氣氛，這很可能只是因為你想把眼睛所見的一切都忠實地呈現出來。或許在真實風景景物中前景對比鮮明及背景欠缺清晰度及色彩的現象，確然存在，因此你能做的就只有盯著它們並且依樣畫葫蘆了。

但是有個情形十分有趣，我們難以用直覺解決，也就是乍看之下，描繪對象完全位於前景，而沒有中景、背景或明顯的氣氛可供處理的情形。這種情形很可能會發生在畫靜物或室內畫的時候。

首先，我們肯定所有主題當中，都會有第三度空間，所以介於物體間的氣氛也的確存在。

當然，這種氣氛不如戶外氣氛明顯，因為戶外的對比及色調（特別是色調）受到長距離、大量的氧氣和氮氣以及氣氛所影響。不過，我們仍可以運用最後一個要素，解決我們在這些情形中處理深度：離我們較近的影像與距離較遠的影像相較之下，較為清晰。

在這裏，我們暫時先不談氣氛，先來探討光學及我們的視覺器官吧！

無論你對於攝影多麼沒有興趣，應該都知道焦距沒對好的影像成什麼樣子。各位也知道攝影機的焦距可以加以調整，使前景的物體顯得十分清晰，而該物體後方的物體卻不清晰、模糊不清，即便兩物體間的距離很短（比方說1英尺）亦然。

攝影機的光學系統，理論上和我們視覺器官相同；這也不過是理論上的說法，因為實際上，我們的眼睛要比攝影機強多了。無論如何，我的意思是說，我們眼睛也會對焦，有些物體在我們眼中也

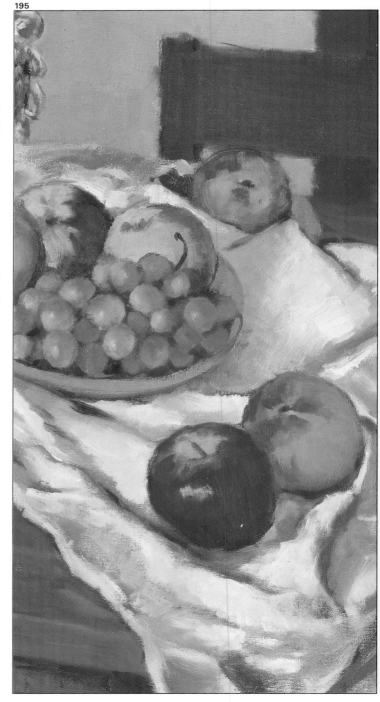

圖195. 荷西‧帕拉蒙，《藍瓶子靜物畫》(Still Life with Blue Jar)（細部），私人收藏。前景的白色桌布皺摺及兩個蘋果輪廓十分清晰，而背景的桃子、布料及椅子則沒有清晰的輪廓。這種缺乏清晰度的現象並未誇大，只是相當明顯，足以呈現本畫的深度。

195

有模糊的現象。由於我們全憑直覺來進行，因此你可能從未注意到它。

你不妨做個實驗。手上可以拿個像鉛筆一樣的小東西，拿到眼睛的高度直立在前方。這個東西要和眼睛保持一定的距離，以能看見鉛筆上的製造商及產品編號為原則（大約 1.5英尺）。

現在，注意了！請注視鉛筆，然後很快地看看鉛筆後方的物體。再看看鉛筆，之後很快地再看看背景，每次的視線都不可以離開鉛筆，就彷彿要看穿鉛筆一樣。看到了嗎？雖然各位看背景時，鉛筆仍在鼻子前方，但卻變得非常模糊，而各位看著鉛筆時，背景就變得模糊不清了。

好，當你畫有特殊背景的靜物或人物時，或畫物體間距離不長的主題時，所要做的就是按照你對鉛筆的運作要領畫它：

把鉛筆及前景所有景物的形狀加以界定和釐清，其他景物則按距離的遠近，作適當的模糊處理。你可以放心，如果能這樣作畫，一定可以栩栩如生地呈現實物，因為我們無法同時看到不同層次的物體，或同時把這些物體都看清楚，而是先看到鉛筆，再看到背景，再回到鉛筆等等。

作畫的主題無論提供很多或極少的氣氛，只要你運用已經知道的對比及色調理論，將距離較近的物體稍作加強效果處理，再將該物體後方的物體效果稍作淡化處理，一定可以達到絕佳的深度效果，你的作品也一定會得到廣泛的讚譽。

圖196和197. 作品景物均位於前景時（如靜物畫、人物畫或畫像等），為了呈現深度，畫家可以將距離較近的輪廓畫清楚一些，使距離較遠的輪廓顯得模糊。這種技巧是模仿我們眼睛的作用：當我們看著距離較近的物體時，我們的眼睛不會清楚地呈現該物體背後的物體。

196 197

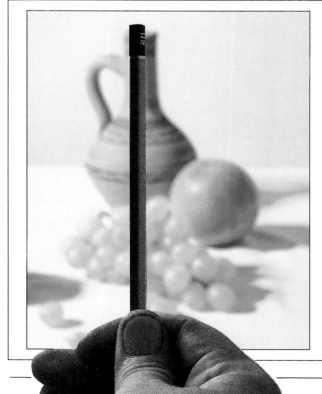

光線與氣氛無所不在

氣氛無所不在

無論在描繪對象的前方、後方、左邊或右邊，都有氣氛。因此，畫家的作品當中，氣氛可說是無所不在。許多初學者都畫得很好，畫得「太」好了。他們都小心地處理外形的輪廓，用2號貂毛畫筆或削尖的鉛筆，很鮮明地定出輪廓。一旦鉛筆或畫筆畫超過了陰影部分的邊緣，就氣得半死，急得用畫筆或橡皮擦來修改，他們拼命處理輪廓，一直到整個作品看起來枯燥、僵硬，才停了下來。這些初學者的作法不是畫家的行徑，他們並不了解「合乎氣氛原則作畫」及「畫出氣氛」的含義。

混合輪廓線條可以產生空間的錯覺

我們這裏所說的是「所有的」輪廓線條，

包括描繪對象組織的部分，比方說一朵花吧！雖然是一束花的一部分，卻也有自己的線條。或者說手臂吧！它也有身體的軀幹作為背景。

不過，我並不是說，我們要不停的混合，直到所有的物體都失去硬度為止。有人曾經問米開蘭基羅塑造美麗雕像的祕訣，他很諷刺地回答：「你看到那塊岩石嗎？它裏頭就有個雕像，你必須一小塊一小塊地把石屑剝下來，直到雕像出現為止，但是你一定得知道祕訣，才不會剝下太多石屑之後，什麼都看不到，因為剝太多或太少的石屑都會讓你看不到雕像。」

圖198和199. 伯臣‧羅素(Bertrand Russel)的畫像，一幅是資淺的畫家所繪，另一幅則出自專業畫家之手。第一幅畫的肖像程度尚可，甚至接近完美，但是在藝術技巧的掌握及駕馭方面仍有不足。這幅畫中我們看不到神韻及氣氛，雖然畫中含有清晰、鮮明的五官及輪廓，但我們仍看不到藝術的眼光。然而在第二幅畫中，這些現象都呈現出來了。

198

199

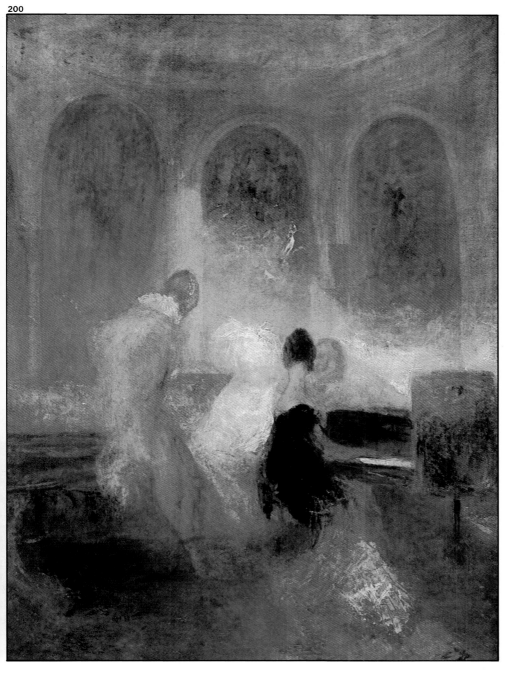

200

圖200. 泰納,《音樂之夜》(Musical Evening),倫敦泰德畫廊。在呈現三度空間及空間氣氛方面,素描通常是很好的範例,泰納這幅作品就是很好的例子。他鬆散、自發性的風格,似乎預測到印象派的來臨。

到這裡，相信各位已經看到，也學到許多，最後，我們要來畫兩幅畫，作為本書的結尾，一幅是強調明度派畫家風格的靜物畫，在這幅畫當中，我們要用可以加強主題的側光照明來突顯對比；另一幅是強調色彩派畫家風格的畫像，使用正面照明，而且實際上使用的是平塗的顏色，幾乎沒有任何陰影。我說「我們要來畫」，這是因為理想的情形是，各位也畫兩幅以上的作品，可以練習光線特定的方向及特質，學習對比及氣氛各種程度的強化處理。本書關於繪畫光影技巧的教學，將以此作為圓滿的結尾。

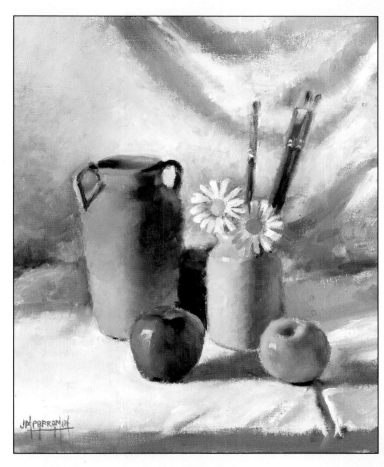

光影的實作

荷西・帕拉蒙運用明度派畫家技巧畫靜物畫

202

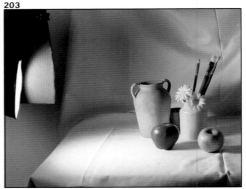

203

圖 202 和 203. 畫家荷西・帕拉蒙，也就是本書的作者，現在要為我們畫兩幅畫。圖中我們可以看到第一幅畫使用的實物，同時為取得最佳的對比，使用的光源是人造光。

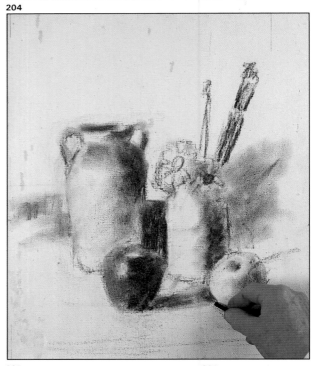

204

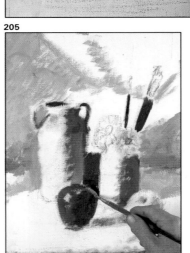

205

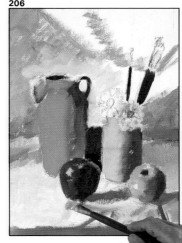

206

本頁圖203當中，各位可以看到我所使用的實物。我採用人造光進行側光照明，光線是採直接照射的方式，以強化陰影及對比。這幅畫我用的是明度派畫家風格的畫法，藉此可以突顯立體感。

首先，我先用炭筆很快地打圖樣，一開始我就標示出陰影的部分，不過只是點出位置，定出物體的外形及比例。我並未把背景皺摺的輪廓畫出，因為沒有必要。我會用畫筆直接畫上這些輪廓（圖204）。

柯洛有項原則：「作畫時，應先畫陰影處理立體感。」接著我要依據這個原則，迅速畫上陰影的部分，以及概略的顏色，只不過先不作任何調整。然後在實物基本輪廓畫上顏色，也就是瓶子、蘋果、背景的白布，這時候，我也畫上背景的皺摺（圖205、206）。

在圖畫著色之後，我要開始塗上其他顏色，同時調整陰影與顏色。較小瓶子的黃色看起來暫時沒問題，但陶瓶應該用淺一點、接近泥土色的顏色。

第二階段：決定明度與對比

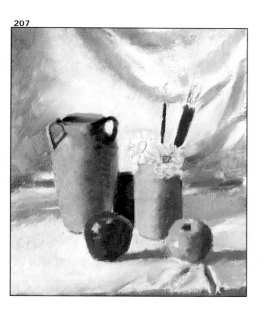

207

圖207至210. 第二階段終了時，這幅畫實際上已經完成了，只剩下少許色調的校正工作，接著再把一些輪廓及顏色處理完畢，並把強光對比突顯出來即可。

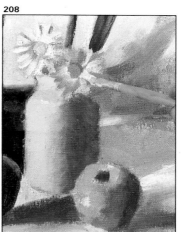

208

209

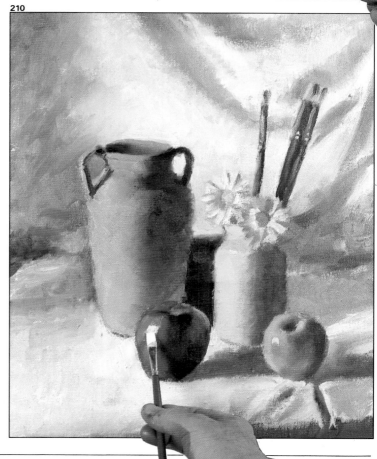

210

圖207當中，各位可以看到第一階段之後調整好的結果。黃色瓶子的顏色沒有改變，而陶瓶的顏色則完全修改完畢，同時我也畫上邊緣及把柄，以及它們投射的陰影。蘋果也是一樣的情形，同時我也畫上桌布，這個時候，菊花仍然是白色，而且畫筆也只畫上較粗略的輪廓。

從這個部分開始，後續的改變，儘管幅度不大，但都非常重要。我作了這些改變：修改了黃瓶子的顏色及輪廓，減弱黃色的色調，修正輪廓的線條，賦予作品氣氛（換句話說，就是稀釋顏色），然後畫上菊花的花瓣（圖208）。接著，我處理綠色的蘋果，修改顏色，把預定突顯的部分畫出來，使用略帶紅色的色調建構光線及陰影（圖209）。

我運用畫筆完成第二階段的工作，同時畫上蘋果明亮的部分，再次調整陶瓶的顏色及色調，最後再調整左手邊的背景輪廓，在陶瓶明亮部分旁邊刻意製造對比（圖210）。

第三階段： 最後細節

211

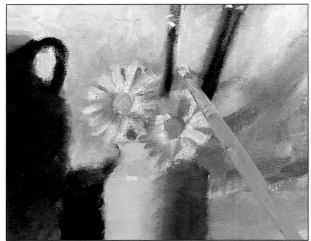

212

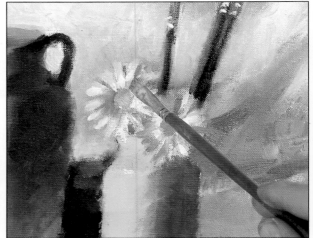

213

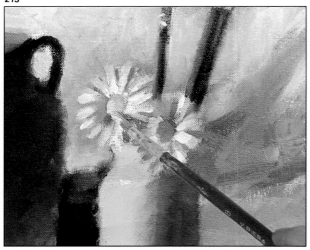

214

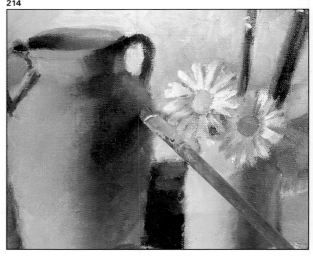

各位將完成的作品（圖215），與第二階段最後那張圖（圖210）相比較，會發現主要的不同點，在於菊花的構圖及潤飾。這個過程可參考圖211、212、213。同時，我也修正背景左邊的輪廓，使上半部變得較為明亮，同時將漸層減弱，不過，倒是保留陶瓶受光部分邊緣的刻意對比。最後，我終於完成畫筆的部分，並且在瓶子及青蘋果上加上一些反光。這些圖畫增加的部分都很細微，幾乎無法察覺。比方說，我們可以仔細觀察在菊花花瓣後方背景所作的刻意對比（圖211），如果沒有這種效果，菊花白色的

花瓣就無法突顯。在這個完工階段中，我一直都在淡化色調、減弱輪廓及線條，有時候刻意要作模糊處理。為什麼要這樣做呢？因為要以明度派畫家的風格呈現空間及氣氛，也就是利用圖畫中的對比展現第三度空間。

圖211至215. 在這個階段，我不斷改善菊花的輪廓，並做出刻意的對比，以突顯花瓣白色的部分。然後，我把一些明亮顏料放在畫筆的金屬環上，加強部分反光的效果，修正部分背景布料及桌布等的輪廓與顏色。最後這些處理並未更改先前完成的基本部分。

第四及最後階段：完成畫作

215

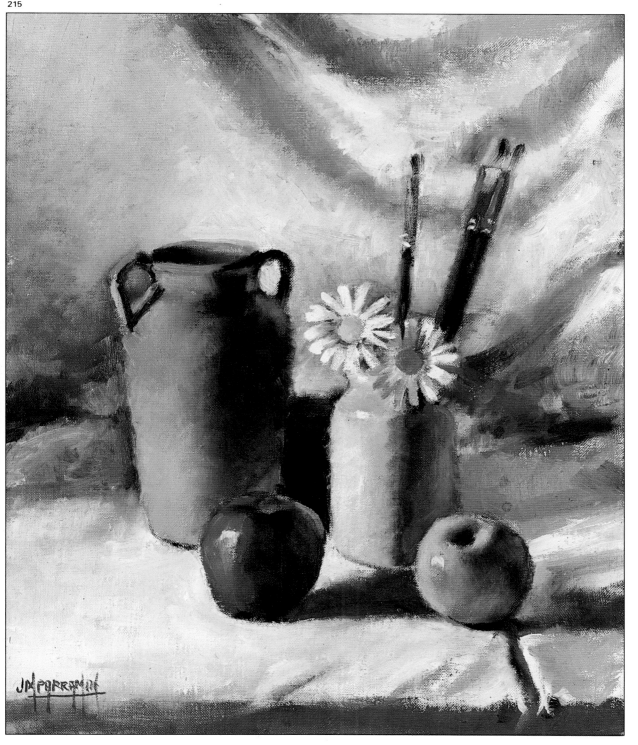

以色彩派畫家風格繪製肖像

216

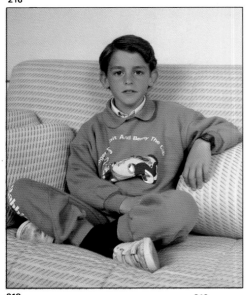

217

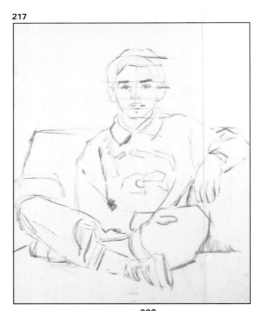

圖216和217. 此畫中的模特兒採用的是正面光照明,幾乎看不到陰影。用炭筆打稿時,各位可以看到人頭輪廓的標準。

218

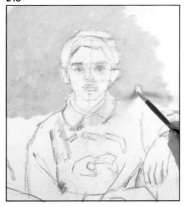

219

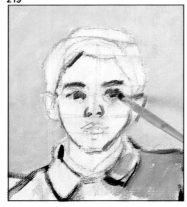

220

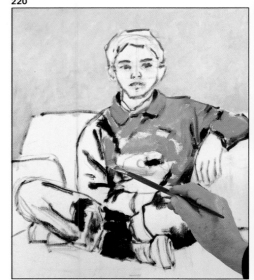

圖218至220. 我先完成素描稿,再畫上鮮黃色的背景,然後用棕色的油彩處理模特兒。接著,我將綠色混入與背景色和諧一致的色調:土黃色,塗在運動服上。

我足足花了一個小時測試、研究模特兒的姿勢,不斷的想與看,一直在想像這幅兒童畫像怎麼畫才會變成「兒童畫像」,而不是成人畫像。我真的花了一個小時,並不誇張。我希望這幅畫的感覺是歡樂、愉快、正式,並具備良好的色彩效果。當我在未開始作畫前的初步研究當中,決定將沙發的靠背降低,使

模特兒頭部直接靠在背景上,同時我選定黃色的背景。在這個階段我並沒有決定沙發用黑色,不過倒是考慮將它的色調加深,以突顯模特兒的外形。

第二階段：以平塗色彩作整體著色

221

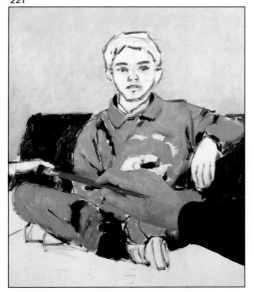

222

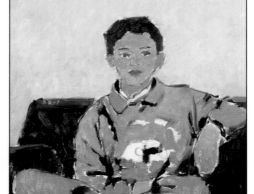

圖221至223．將空白處填滿，畫面塗上顏色，去除畫布的白色，這是第一個步驟來避免色彩及對比的錯誤。這個階段最後（圖223），我們可以看到依據個人對於輪廓及顏色的詮釋所做的一些改變：運動服的綠色當中帶有土黃色、黃色的背景、畫家降低沙發的椅背，以便利用明亮背景來烘托頭部；此外，沙發畫成黑色，以清晰地呈現模特兒的輪廓。

有了這些初步的想法後，我用炭筆開始作畫，使用人物畫的標準公式把頭的比例畫出來，同時用較輕鬆的風格（也就是線條）畫上人物的素描稿之後，就開始作畫。

（以下是我作畫時用錄音機錄下來的筆記。）

「我在背景畫上黃色，再混合暗褐色、普魯士藍及少許的紅色來畫模特兒的形體。至於兒童的綠色運動服，我用翠綠色混合鎘黃色、土黃色，再加上少許的普魯士藍、紅色來著色。另外配合這種綠色我也交替使用翠綠色、普魯士藍及洋紅色構成的黑色。接著，我想沙發應該畫成黑色。要用黑色、綠色及黃色。我試了一下，沒錯，可以這麼做。最後，我用稍深的膚色畫上臉部的部分。然後畫上兒童的手，再把運動服的部分做最後處理，增加顏色的飽和度。這個階段就完工了。」（請看圖223。）

223

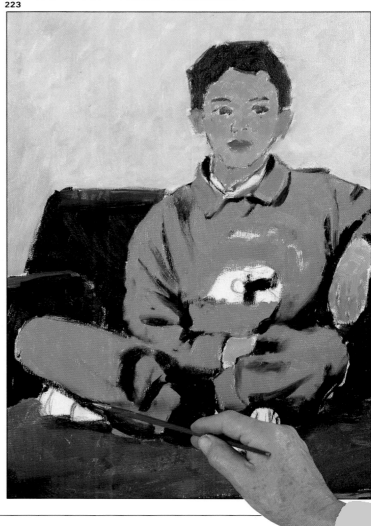

第三階段：臉與手

「臉部的五官，我用圓頭的貂毛筆來畫。我畫眉毛、眼睛的時候，由於原先的圖樣的基準點已經看不到了，所以直接畫上去。現在，我畫的是耳朵及嘴巴。右眼的部分……我要調低一點，因為畫得太高了。整體的色調太亮了，我明天再處理這個問題（圖227）。」

「現在，我努力處理臉部，重畫輪廓及顏色。第二部分的工作花了兩個小時。我從鏡子中看這幅畫，覺得不對勁。左眼（從我們的角度該是右眼）位置不對，嘴巴也太小了，耳朵還要高一點，額頭及髮際線也畫得不對，脖子太細了。我現在要停下來。」

我過了四天才繼續畫，在沒有模特兒的情形下作畫，我參考的是模特兒的照片。

有何不可？我們不該鄙視照片的功用。竇加明白這個道理，薩爾瓦多‧達利(Salvador Dalí)也毫不猶豫依據照片作畫，今天很多藝術家也使用照片。我重新建構大部分的臉部，色彩的風格可能稍微受了點兒影響，不過肖似程度卻改進了。密集畫了兩個小時之後，終於完工了。對了，我忘了一件事。最後，我改變背景的色調，雖然仍然使用黃色系的淺色調，但把它變得較為雜亂、混濁。在臉部的部分，我加上了一些綠色的反光，在運動服的部分畫上一些紅色的反光。然後我又等了兩天，再用鏡子看看我的作品，終於決定簽上名字。

224

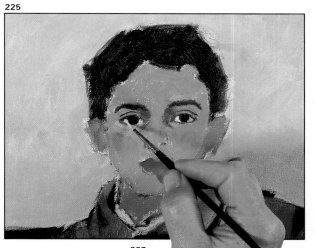
225

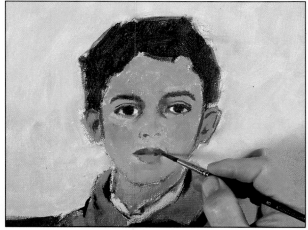
226

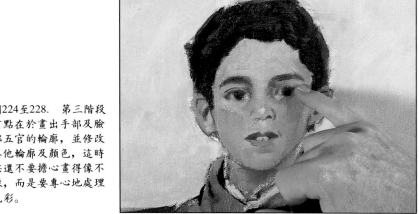
227

圖224至228. 第三階段重點在於畫出手部及臉部五官的輪廓，並修改其他輪廓及顏色，這時候還不要擔心畫得像不像，而是要專心地處理色彩。

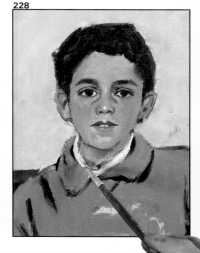
228

第四階段：調整臉部和背景

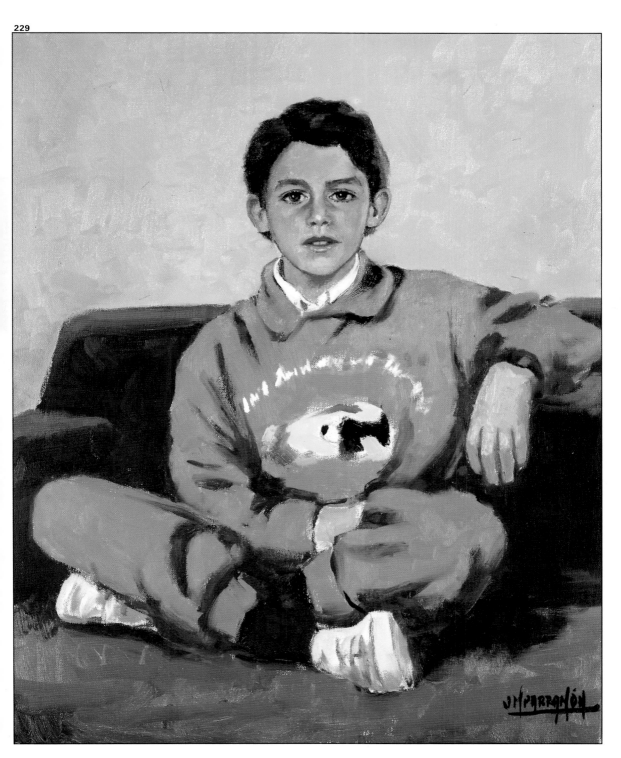

229

圖229. 四天沒有看這幅畫，在最後階段的時候，我認為黃色畫得太深了，同時五官的位置及輪廓仍有部分需要修改，因此我修改了額頭及髮際線的輪廓，把耳朵畫高一點，又修改了眼睛、嘴巴及顎骨的位置。最後，我又調整了襯衫領口的輪廓，並且概略地修改運動服的部分。

銘謝

對於米奎爾・費隆(Miquel Ferrón) 在美
術工作方面的大力合作，以及皮拉(Piera)
公司在繪畫材料及資料方面的鼎力協
助，本人謹此致謝。

榮　獲

行政院新聞局第四屆人文類「小太陽獎」

文建會「好書大家讀」年度最佳少年兒童讀物暨優良好書推薦

91年兒童及青少年讀物類金鼎獎

兒童文學叢書・藝術家系列（第一輯）（第二輯）

讓您的孩子貼近藝術大師的創作心靈

名作家簡宛女士主編，全系列精裝彩印
收錄大師重要代表作，圖說深入解析作品特色
是孩子最佳的藝術啟蒙讀物
亦可作為畫冊收藏

放羊的小孩與上帝：喬托的聖經連環畫　　超級天使下凡塵：最後的貴族拉斐爾

寂寞的天才：達文西之謎　　人生如戲：拉突爾的世界

石頭裡的巨人：米開蘭基羅傳奇　　生命之美：維梅爾的祕密

光影魔術師：與林布蘭聊天說畫　　拿著畫筆當鋤頭：農民畫家米勒

孤傲的大師：追求完美的塞尚　　畫家與芭蕾舞：粉彩大師狄嘉

永恆的沉思者：鬼斧神工話羅丹　　半夢幻半真實：天真的大孩子盧梭

非常印象非常美：莫內和他的水蓮世界　　無聲的吶喊：孟克的精神世界

流浪的異鄉人：多彩多姿的高更　　永遠的漂亮寶貝：小巨人羅特列克

金黃色的燃燒：梵谷的太陽花　　騎木馬的藍騎士：康丁斯基的抽象音樂畫

愛跳舞的方格子：蒙德里安的新造型　　思想與歌謠：克利和他的畫

彩繪人生，為生命留下繽紛記憶！

拿起畫筆，創作一點都不難！

──普羅藝術叢書

畫藝百科系列・畫藝大全系列

讓您輕鬆揮灑，恣意寫生！

畫藝百科系列（入門篇）

油　畫	風景畫	人體解剖	畫花世界
噴　畫	粉彩畫	繪畫色彩學	如何畫素描
人體畫	海景畫	色鉛筆	繪畫入門
水彩畫	動物畫	建築之美	光與影的祕密
肖像畫	靜物畫	創意水彩	名畫臨摹

畫 藝 大 全 系 列

色　彩	噴　畫	肖像畫
油　畫	構　圖	粉彩畫
素　描	人體畫	風景畫
透　視	水彩畫	

全系列精裝彩印，內容實用生動

翻譯名家精譯，專業畫家校訂

是國內最佳的藝術創作指南

素描的基礎與技法
——炭筆、赭紅色粉筆與色粉筆的三角習題
壓克力畫
選擇主題
透　視
風景油畫
混　色

邀請國內創作者共同編著
學習藝術創作的入門好書

三民美術普及本系列
（陸續出版中，適合各種程度）

水彩畫　黃進龍／編著

版　畫　李延祥／編著

素　描　黃進龍、楊賢傑／編著

油　畫　馮承芝、莊元薰／編著

國家圖書館出版品預行編目資料

光與影的秘密 / Parramón's Editorial Team著；
曾文中譯. －－初版二刷. －－臺北市；三民，2002
面；　公分. －－(畫藝百科)
譯自：Luz y Sombra en Pintura
ISBN 957－14－2607－5　　(精裝)

1. 繪畫－技術

947.14　　　　　　　　　　　　　　　　86005449

網路書店位址：http://www.sanmin.com.tw

© 　光與影的秘密

著作人　Parramón's Editorial Team
譯　者　曾文中
發行人　劉振強
著作財
產權人　三民書局股份有限公司
　　　　臺北市復興北路三八六號
發行所　三民書局股份有限公司
　　　　地址／臺北市復興北路三八六號
　　　　電話／二五○○六六○○
　　　　郵撥／○○○九九九八——五號
印刷所　三民書局股份有限公司
門市部　復北店／臺北市復興北路三八六號
　　　　重南店／臺北市重慶南路一段六十一號
初版一刷　西元一九九七年九月
初版二刷　西元二○○二年十月
編　號　S 94042
定　價　新臺幣貳佰伍拾元整
行政院新聞局登記證局版臺業字第○二○○號

ISBN　957－14－2607－5　　(精裝)